MINISTÈRE DE L'INSTRUCTION PUBLIQUE ET DES BEAUX-ARTS

HISTOIRE ET DESCRIPTION
DU
NOUVEL OPÉRA

PAR

M. CHARLES NUITTER

CONSERVATEUR DES ARCHIVES DE L'OPÉRA.

Prix : 2 francs

PARIS
LIBRAIRIE PLON
E. PLON, NOURRIT ET C^{ie}, IMPRIMEURS-ÉDITEURS
RUE GARANCIÈRE, 10

Tous droits réservés

MINISTÈRE DE L'INSTRUCTION PUBLIQUE ET DES BEAUX-ARTS

HISTOIRE ET DESCRIPTION
DU
NOUVEL OPÉRA

PAR

M. CHARLES NUITTER

CONSERVATEUR DES ARCHIVES DE L'OPÉRA

Prix : 2 francs

PARIS
LIBRAIRIE PLON
E. PLON, NOURRIT et Cⁱᵉ, IMPRIMEURS-ÉDITEURS
RUE GARANCIÈRE, 10

Tous droits réservés

LE
NOUVEL-OPÉRA

LE
NOUVEL-OPÉRA

Histoire. — L'édifice du Nouvel-Opéra n'a pas de passé, mais nous croyons qu'il ne sera pas sans intérêt de donner quelques détails sur les différentes salles que, sous différents noms, l'Académie de musique a occupées depuis son origine.

C'est à la date du 28 juin 1669 que Louis XIV accorda à Pierre Perrin le privilége d'établir à Paris une académie, « pour y représenter et chanter en public des « opéras et représentations en musique et en vers françois ».

Perrin, poëte et pauvre, dut chercher des associés pour son entreprise. Il s'entendit avec le marquis de Sourdeac, connu pour son habileté à construire les machines théâtrales, et le sieur de Champeron fut le bailleur de fonds. Sourdeac et Champeron passèrent, le 8 octobre 1669, un bail avec M. de Laffemas, et louèrent pour cinq ans, moyennant 2,400 livres de loyer, le jeu de paume de la Bouteille, situé en face de la rue Guénégaud, sur l'emplacement de la maison qui porte actuellement le n° 42, rue Mazarine, et le n° 43, rue de Seine.

D'après Castil-Blaze, la salle aurait été construite par Guichard, intendant des bâtiments du duc d'Orléans. Nous n'avons pu trouver aucune preuve à l'appui de cette assertion, ni savoir au juste à qui Castil-Blaze l'a empruntée. Du reste, il est probable qu'au point de vue artistique, cette salle n'offrait rien de remarquable.

L'ouverture eut lieu au mois de mars 1671. Le succès fut vif et durable. Sourdeac et Champeron ayant tout mis en œuvre pour évincer Perrin de l'entreprise, celui-ci céda son privilége à Lully.

Un ordre du Roi fit cesser, le 30 mars 1672, les représentations de l'Opéra dans la salle de la rue Mazarine.

Plus tard, de 1673 à 1688, cette salle fut louée aux comédiens français, puis elle redevint un jeu de paume, dont il subsistait encore quelques vestiges il y a une trentaine d'années.

Lully, pour n'avoir pas à subir les exigences de Sourdeac, qui, en vertu de son bail, détenait la salle de la rue Mazarine, fit construire par Vigarani une salle de spectacle dans un autre jeu de paume, rue de Vaugirard, du côté du palais du Luxembourg, entre ce palais et la rue des Francs-Bourgeois-Saint-Michel.

Cette salle, inaugurée le 15 novembre 1672, avait un caractère essentiellement provisoire. On prétend même que l'Opéra revint donner quelques représentations à la salle de la rue Mazarine.

Bientôt, l'Académie royale de musique devait être plus convenablement logée. Molière étant mort le 16 février 1673, le Roi donna à Lully la salle du Palais-Royal, occupée alors par la troupe de Molière.

Cette salle avait été construite en 1637 par Lemercier, d'après les ordres du cardinal de Richelieu, dans l'aile droite du Palais-Royal, alors Palais-Cardinal, à peu près à la place où est actuellement percée la rue de Valois.

Rien, au dehors, n'en signalait l'existence. C'était une salle de fêtes où le public n'était pas admis, et où l'on avait accès par l'intérieur du palais. Vingt-sept degrés, sur lesquels on plaçait des sièges, en occupaient à peu près toute la longueur, et formaient un amphithéâtre terminé par un portique composé de trois arcades, auquel venaient se relier deux balcons dorés, posés l'un sur l'autre de chaque côté. Le plafond, peint par LE MAIRE *(probablement Jean* LEMAIRE *dit* LEGROS LEMAIRE*), représentait une longue ordonnance de colonnes corinthiennes portant une voûte enrichie de rozons.*

C'est là que l'on représenta Mirame. *En novembre 1660, la troupe de Molière y transporta son théâtre. On avait dû modifier l'œuvre de* LEMERCIER. *Les galeries avaient été transformées en deux étages de loges; pour donner accès au public, on avait construit un escalier à la droite du bâtiment, dans le cul-de-sac appelé* Court Orry. *De nouvelles modifications furent opérées lorsque Lully s'installa dans cette salle, en 1673. La toiture fut surélevée; on éleva aussi le théâtre, afin de donner plus de profondeur aux dessous, pour le jeu des machines.*

L'ouverture eut lieu le 15 juin 1673. C'est dans cette salle que furent donnés, en 1716, les premiers bals de l'Opéra. La décoration de la salle de bal était l'œuvre de SERVANDONI.

En 1732, la salle fut restaurée et ornée de peintures dues à LEMAIRE[1]. *Au-dessus de la loge du Roi, le buste d'Apollon, au-dessus de la loge de la Reine, le buste de Minerve, étaient suivis, sur la même ligne des panneaux des deuxièmes loges, des bustes des plus célèbres poëtes. Le rideau du théâtre présentait une composition, dont les figures étaient d'environ sept pieds. Apollon y paraissait au milieu d'une gloire, sur le devant de l'autel des sacrifices, accompagné des différents génies et des Muses. Les armes du Roi formaient le couronnement de la bordure.*

Cette salle fut détruite par l'incendie, avec une partie du Palais-Royal, le 6 avril 1763. Après Lully, l'Académie royale de musique y avait été dirigée par Francine, son gendre (1687), tantôt seul, tantôt avec divers associés; Guyenet (1704), Francine et Dumont (1712), Besnier, Chomat, Duchesne et Laval de Saint-Pont, syndics des créanciers de l'Opéra (1713); Destouches (1728), Gruer (1730), Lecomte et Lebœuf (1731), Thuret (1733), Berger (1744), Rebel, Francœur, de Tréfontaine (1747), Rebel et Francœur, sous l'autorité du prévôt des marchands (1749); Royer (1754) et Levasseur (1755), dans les mêmes conditions; Rebel et Francœur (1757).

Pendant la construction d'une nouvelle salle, l'Opéra fut logé provisoirement aux Tuileries.

Dans l'aile construite par Louis LEVAU, *entre le pavillon de Marsan et le pavillon central, avait été établie une salle de spectacle. Cette salle, achevée vers la fin de 1660, avait eu pour architecte* AMANDINI. VIGARANI *en construisit les machines et les décorations. Le plafond était enrichi de sculptures dorées et de peintures exécutées par Noël* COYPEL, *sur les dessins de* LEBRUN.

Après avoir servi à des fêtes, lors du mariage de Louis XIV, et pendant l'enfance de Louis XV, la salle fut occupée par SERVANDONI, *qui y fit représenter, de 1738 à 1754, des pantomimes ou spectacles en machines. Elle fut dès lors désignée sous le nom de* salle des Machines.

C'est sur l'emplacement de la scène seulement que SOUFFLOT, *après l'incendie de*

[1] Parfait, dans son *Dictionnaire des Théâtres* (additions et corrections, 1756), parle de deux Lemaire dont il n'indique pas les prénoms : le premier, peintre, architecte et décorateur, *mort depuis plusieurs années*; le second, fils du précédent, *actuellement vivant*. C'est le père, probablement, qui, en 1732, avait restauré la salle de l'Opéra.

l'Opéra, construisit une salle et un théâtre à peu près semblables à ceux qui venaient d'être détruits. La partie de la salle des Machines réservée, dans l'origine, aux spectateurs, et dont la décoration était une des plus riches que l'on connût, devint un magasin où l'on entassa les décors de l'Opéra.

La construction de la salle provisoire coûta 409,455 livres. L'Opéra y donna ses représentations du 24 janvier 1764 au 23 janvier 1770. Pendant cette période, à la direction de Rebel et Francœur succéda, en 1767, celle de Berton et Trial, qui, en 1770, s'adjoignirent Dauvergne et Joliveau.

Ce même théâtre fut ensuite occupé par les Comédiens français, de 1770 à 1782, puis par les Bouffons italiens, de 1790 à 1791. C'est sur son emplacement que fut établie la salle des séances de la Convention; plus tard, vers 1804, Percier et Fontaine construisirent dans la même partie du palais une salle de spectacle, une salle d'assemblée pour le conseil d'État, et une chapelle.

Le 2? ...vier 1770 eut lieu l'ouverture de la nouvelle salle construite par Moreau, au Palais-Royal. L'emplacement était à peu près le même que celui de l'ancienne salle. Celle-ci s'étendait davantage sur la droite. On peut s'en faire une idée assez exacte en prolongeant par la pensée l'architecture de l'aile droite actuelle du Palais-Royal, qu'elle continuait (moins les colonnes toutefois), jusqu'à la maison qui porte actuellement le n° 200, dans la rue Saint-Honoré. Au-dessus des sept larges arcades du rez-de-chaussée régnait un balcon de fer de près de cent pieds de long, de l'exécution du sieur Deumier; au premier étage, le foyer était éclairé par sept grandes fenêtres. Les ornements de la façade avaient été exécutés par Vassé, sculpteur du Roi.

Le plafond de la salle, supporté par un entablement enrichi de groupes dus également au ciseau de Vassé, avait été peint par Durameau; il représentait les Muses et les Talents rassemblés par le Génie des Arts, précédant Apollon qui paraissait sur son char.

C'est pour cette salle que Caffieri avait sculpté les bustes de Quinault, Lully et Rameau.

Le 8 juin 1781, un nouvel incendie détruisit la salle de Moreau; elle avait coûté 2,381,533 livres.

Les directeurs qui se succédèrent dans cette salle furent Berton, Dauvergne et Joliveau (1771); les mêmes, associés à Rebel (1773), puis sans lui (1775), Berton seul (1776), Buffault et Berton (1777), Devismes du Valgay (1778), Devismes et Buffault (1779), Berton et Dauvergne (1779), Dauvergne (1780), Dauvergne, Gossec et le Comité (1781).

La construction d'une salle provisoire fut décidée. L'Opéra, pendant ce temps, donna des représentations de ceux de ses ouvrages qui exigeaient le moins de mise en scène, sur le petit théâtre des Menus-Plaisirs, rue Bergère. C'est sur l'emplacement de cette salle qu'est édifiée la salle actuelle des concerts du Conservatoire. Les représentations y commencèrent le 14 août 1781.

De là, l'Opéra passa dans une salle construite avec une rapidité exceptionnelle, sur l'emplacement du magasin de l'Opéra, boulevard Saint-Martin. Lenoir, par sa soumission du 21 juillet 1781, s'était engagé à terminer la construction en soixante-cinq jours; les travaux commencèrent le 2 août, et l'inauguration eut lieu le 27 octobre, par une représentation gratuite.

En y comprenant la valeur du terrain et le prix de deux maisons, acquises pour établir le foyer du public, les dépenses s'élevèrent à 1,258,641 livres 9 sous 1 denier.

Les représentations de l'Opéra eurent lieu dans cette salle, jusqu'au mois d'août

1794. Les directeurs furent Dauvergne (1782), Jansen et le Comité (1784), Dauvergne, Francœur neveu et le Comité (1785), Francœur, sous l'autorité de la municipalité (1791), Francœur et Cellerier (1792), le comité des artistes (1793).

L'Académie de musique, devenue Académie royale avec Lully, n'avait pas changé de titre jusqu'en 1791. Le 24 juin 1791, elle prit le titre d'Opéra. Elle s'appela ensuite tour à tour Académie de musique, le 29 juin, Académie royale de musique le 17 septembre, Académie de musique, le 15 août 1792, Opéra, le 12 août 1793 et Opéra national, le 27 vendémiaire an II (18 octobre 1793). Les dates indiquent suffisamment les événements politiques qui amenèrent ces fréquents changements de titre, avec lesquels nous n'en avons pas fini.

Louis, l'illustre architecte du théâtre de Bordeaux et du théâtre des Variétés amusantes (depuis Théâtre-Français), avait construit, en 1793, pour la citoyenne Brune Montansier, un vaste théâtre qui occupait, rue de la Loi, toute la surface actuelle du square Louvois.

Ce théâtre parut plus convenable que la salle du boulevard Saint-Martin, et l'Opéra s'en empara, en vertu d'un décret du 27 germinal an II.

L'aspect extérieur de la salle était sévère : au rez-de-chaussée, onze arcades ; au premier étage, les onze fenêtres du foyer du public ; au-dessus, onze fenêtres plus petites, éclairant une salle qui pouvait servir de lieu de réunion à des clubs ; une extrême sobriété d'ornementation. Au dedans, la salle présentait la disposition justement admirée qui devait être conservée dans la salle de la rue Lepeletier. Huit colonnes accouplées, formant avant-corps, supportaient quatre grands arcs doubleaux, au-dessus desquels la coupole reposait sur un riche entablement. Le même parti a été adopté par l'architecte du Nouvel-Opéra. C'est dans cette salle qu'à l'inauguration de l'Opéra, le public trouva pour la première fois des sièges au parterre.

Quelques modifications de détail furent apportées par Raymond et Brongniart en l'an V, par Delannoy en 1808. Enfin, la salle venait d'être complètement restaurée par Debret en 1820, quand, le 13 février, le duc de Berry fut mortellement frappé à la porte du théâtre. A la suite de cet attentat, il fut décidé que la salle ne servirait plus à des représentations théâtrales, et qu'elle serait démolie.

Voici quelle avait été, dans cette salle, la série des directeurs de l'Opéra : an IV, La Chabaussière, Parny, Mazade, Caillot; an V, le comité des artistes; an VI, Francœur, de Nesle, Baco; an VIII, Devismes, Bonet de Treiches, puis Cellerier an IX, Bonnet de Treiches; an X, Cellerier; 1802, Morel Lemoyne; 1803, Bonet 1807, Picard; 1815, Choron, Persuis; 1817, Courtin, Persuis; 1818, Persuis 1819, Viotti.

Le théâtre y reçut tour à tour les dénominations suivantes : an II, 20 thermidor (7 août 1794), théâtre des Arts; en V, 10 ventôse (28 février 1797), théâtre de la République et des Arts; 1802 (24 août), théâtre de l'Opéra; 1804 (29 juin), Académie impériale de musique; 1814 (3 avril), Académie de musique; 1814 (5 avril) Académie royale de musique; 1815 (21 mars), Académie impériale de musique 1815 (8 juillet), Académie royale de musique.

Réduit de nouveau à s'installer dans des salles provisoires, l'Opéra donna des représentations à la salle Favart. Cette salle construite en 1782, par Heurtier pour la Comédie italienne, avait été modifiée par de Wailly en 1783, Bien-Aimé en 1797, et restaurée par Peyre et David en 1814. L'Académie royale de musique l'occupa du 19 avril 1820 au 11 mai 1821.

Plus tard, cette salle restaurée par Lecointe et Hittorf, pour le Théâtre-Italien, fut incendiée, et reconstruite en 1840 par Charpentier.

L'Opéra donna aussi, en 1821, quelques concerts et deux représentations dans la salle Louvois.

Cette salle, située place Louvois, avait été bâtie par Brongniart. Elle fut ouverte le 16 août 1791. Elle fut restaurée en 1801, par Peyre et Clément. Le Théâtre-Italien y joua de 1804 à 1808, et de 1819 à 1825. Pendant cette dernière période, il fut administré par la Direction de l'Opéra.

M. de Choiseul, après avoir cédé l'hôtel et les jardins sur l'emplacement desquels fut construite la salle Favart, avait acquis de l'autre côté du boulevard l'hôtel bâti par Carpentier, pour M. Bouret, et qui avait passé ensuite au fameux financier de la Borde. Sous la Révolution, cet hôtel servit à des ventes publiques de meubles. Plus tard, on y installa le ministère de la guerre, et, en 1812, le ministère du commerce et des manufactures. L'état-major de la garde nationale y fut aussi établi. Ce vaste hôtel, dont le jardin s'étendait jusqu'à la rue Lepeletier, se trouvait sans destination en 1820. On y transporta l'Opéra. Une salle provisoire fut construite par M. Debret, sur l'emplacement du jardin; les appartements et les dépendances de l'hôtel furent utilisés pour le service et l'administration.

La façade sur la rue Lepeletier présentait deux étages de portiques, chacun de neuf arcades; au rez-de-chaussée, deux avant-corps étaient surmontés de terrasses. L'étage principal, décoré de huit colonnes ioniques, portant autant de statues adossées à l'attique, présentait une imitation du portique de la basilique de Vicence. Quant à l'aspect de la salle, Debret avait conservé l'ordonnance de Louis, et les colonnes, la menuiserie des loges, une partie de la charpente étaient les matériaux mêmes de la salle démolie. L'ouverture eut lieu le 16 août 1821.

En 1854, MM. Visconti et Rouault réparèrent la salle, sans y apporter de notables modifications. En 1863, de nouveaux travaux eurent lieu. C'est à cette époque que le plafond de la salle fut peint par MM. Lenepveu et Boulanger.

Ce plafond présentait quatre groupes principaux, reliés entre eux par des figures debout.

Au-dessus de la scène, Apollon, personnifiant le génie de l'art, était entouré des Muses. A sa droite, un Amour tenait l'arc et le flambeau; Polymnie semblait déclamer; à sa gauche, Uranie, le front constellé, était couchée; puis venaient Calliope, assise, Clio, Thalie, Melpomène. A la droite de Polymnie, Euterpe, Erato, Terpsichore. Ensuite, le groupe de la Musique personnifiée par trois femmes, l'une, au milieu, debout, tenant la harpe; les deux autres, assises; celle de gauche, la musique chantante, jouant d'un instrument à archet; celle de droite, la musique dansante, jouant de la zampogna. Une femme jouant du tambourin, un homme et une femme (la danse pastorale), une nymphe et un Amour (la danse amoureuse), reliaient le groupe de la musique au groupe de la danse, placé au fond de la salle, et formé par Thalie, Aglaé, Euphrosyne dansant; plus loin, un faune suivi de sa lionne représentait la danse bachique; un groupe de deux hommes armés, la pyrrhique ou danse guerrière. Une sorcière attisait un foyer, près duquel se dressaient des serpents; des chauves-souris voltigeaient autour de sa tête. Ensuite, le groupe de droite était composé d'une femme debout représentant la Tragédie, ayant à sa gauche Tisiphone, à sa droite Mégère et Alecto; plus à droite, une ombre, debout, rejoignait la figure de Melpomène, que nous avons déjà citée.

Toutes ces figures avaient été peintes par M. Lenepveu, à l'exception des sept

figures de la danse amoureuse, des grâces, de la danse bachique t de la danse guerrière, qui étaient l'œuvre de M. Gustave BOULANGER.

Le foyer du public était orné des bustes suivants :

Du côté de la salle : Halévy, Cherubini, Lesueur, Lully, Quinault, Méhul, Sacchini, Gluck, Beethoven, J. J. Rousseau.

Du côté de la rue Lepeletier : Meyerbeer, Adam, Voltaire, la Fontaine, Homère, Spontini, Paer, Rameau, Racine, Philidor, Molière, Étienne.

La plupart de ces bustes, rangés, comme on le voit, dans un ordre peu méthodique, étaient en plâtre. Le Lully et le Quinault étaient d'anciens marbres. Le Gluck était l'œuvre de HOUDON.

Au vestibule d'entrée, on avait placé, depuis 1846, une statue en marbre de Rossini, assis, de M. A. ETEX.

Le foyer des artistes du chant était décoré des portraits de Donizetti, de madame Branchu, et de Laïs dans son rôle d'Anacréon.

Les bustes, la statue de Rossini et les tableaux ont été détruits lors de l'incendie qui éclata dans la nuit du 27 au 28 octobre 1873.

Il ne resta rien du théâtre ni de la salle. Le feu, malgré son intensité, respecta presque complétement les anciens bâtiments de l'hôtel Choiseul. Toute la partie située sur la rue Drouot demeura intacte. Le fronton de la façade, qui de ce côté donnait sur la grande cour d'honneur, était orné de figures représentant des Enfants jouant avec un lion et un tigre. Ces figures étaient l'œuvre du sculpteur Sébastien ADAM *dit* ADAM *le cadet; elles avaient été exécutées vers 1755.*

L'Opéra fut dirigé dans la salle de la rue Lepeletier par Habeneck (1821), Duplantys (1824), Lubbert (1828), Véron (1831), Duponchel (1835), Duponchel et Ed. Monnais (1840), Léon Pillet (1841), Duponchel et Roqueplan (1847), Roqueplan (1849), Alphonse Royer (1856), M. Émile Perrin (1862), M. Halanzier (1871).

Pendant ce temps, ce théâtre porta successivement les dénominations suivantes :

1821, Académie royale de musique; 1830 (4 août), théâtre de l'Opéra; 1830 (10 août), Académie royale de musique; 1848 (26 février), Théâtre de la Nation; 1848 (29 mars), Opéra, Théâtre de la Nation; 1850 (2 septembre), Académie nationale de musique; 1851 (2 décembre), Académie impériale de musique; 1854 (1ᵉʳ juillet), Théâtre impérial de l'Opéra; 1870 (4 septembre), Théâtre national de l'Opéra.

Après l'incendie, l'Opéra donna des représentations dans la salle Ventadour.

Cette salle, construite en 1828 par MM. HERVÉ *et* GUERCHY, *avait été successivement occupée par le théâtre de l'Opéra-Comique, le Théâtre nautique, la Renaissance et le Théâtre-Italien. En 1868, le Théâtre-Lyrique y avait aussi donné des représentations, aux jours laissés libres par la troupe italienne. La même combinaison permit à l'Opéra de s'y installer provisoirement le 19 janvier 1874, et jusqu'à l'ouverture de la nouvelle salle.*

Les terrains sur lesquels le Nouvel-Opéra est construit appartenaient, vers le milieu du siècle dernier, aux religieux mathurins. Dès 1769, ils en cédèrent une partie, à titre de bail emphytéotique, à plusieurs particuliers, parmi lesquels se trouvait le sieur Sandrié, qui donna son nom au passage que la construction du Nouvel-Opéra et de ses abords fit disparaître, ainsi que la rue Basse-du-Rempart, l'hôtel d'Osmond, etc. [1].

[1] Il résulte de documents conservés à la Bibliothèque de la ville de Paris, que par acte du 16 février 1769, approuvé et confirmé par lettres patentes données à Compiègne le 17 août 1772, les religieux mathurins ont cédé

gauche baissée elle désigne un point sur un globe terrestre; sous le globe, un livre.

Sur le socle est écrit : Η ΕΠΙΣΤΗΜΗ.

La Modestie. — Statue. — Plâtre. — H. 2ᵐ,50. — Par M. VILAIN (Vic

De la main gauche relevée elle écarte à demi le voile placé sur sa tête; la main droite baissée tient un emblème.

Sur le socle est écrit : Η ΕΥΚΟΣΜΙΑ.

Entre les colonnes accouplées qui supportent ces vingt statues, chacune des grandes portes monumentales est surmontée d'un panneau dans lequel est symbolisée la musique des différents pays.

La Musique personnifiée. — Dix panneaux ovales. — Toiles marouflées. — H. 2ᵐ,20. — L. 1ᵐ,60. — Par M. PAUL BAUDRY.

Dans un ciel bleu, se jouent des enfants ayant en main des instruments de musique.

Côté nord.

Premier panneau.

Trois figures.

Instruments de musique : *cymbales, symphonie, pandura* (Perse).

L'un des enfants, vu la tête en bas, semble se précipiter.

Deuxième panneau.

Trois figures.

Instruments de musique : *psalterium, sistre, tintinnabulum* (Égypte).

Troisième panneau.

Trois figures.

Instruments de musique : *lyre, tympanon, syrinx, double flûte* (Grèce).

Quatrième panneau.

Trois figures.

Instruments de musique : *cornu, tuba, concha du Latium* (Rome).

Cinquième panneau.

Trois figures.

Instruments de musique : *trompette, triangle, tarabouka* (Barbares).

Côté sud.

Premier panneau.

Trois figures.

Instruments de musique : *cornemuse, harpe d'Érin* (Grande-Bretagne).

Deuxième panneau.

Trois figures.

Instruments de musique : *orgue, théorbe* (Germanie).

Un des enfants chante.

Troisième panneau.

Trois figures.

Instruments de musique : *tamburello, violon* (Italie).

Ce panneau fait face à l'entrée centrale du foyer; un des enfants porte un cartouche dans lequel est écrit :

BAUDRY
(Paul-Jacques)
invenit et pinxit.

Quatrième panneau.

Trois figures.

Instruments de musique : *fifre, tambour, clairon* (France).

L'enfant qui sonne du clairon est assis sur un canon.

Cinquième panneau.

Trois figures.

Instruments de musique : *castagnettes, mandoline, tambour de basque* (Espagne).

L'enfant qui tient le tambour de basque est masqué.

Au-dessus de la corniche du foyer, se déroulent dans des compartiments douze voussures peintes; les intervalles de ces compositions sont occupés par huit grandes figures détachées dont chacune représente une Muse. Ces voussures et ces Muses sont l'œuvre de M. Paul BAUDRY. Enfin la voûte du foyer est décorée par trois grands plafonds.

PLAFONDS.

PLAFOND CENTRAL.

La Musique. — Toile marouflée. — H. 4ᵐ,30. — L. 13ᵐ,45. — Par M. PAUL BAUDRY.

Vingt-deux figures.

Une décoration architecturale ornée de guirlandes encadre la composition en laissant voir le ciel.

Au centre, planent la Mélodie et l'Harmonie, ayant un violon pour attribut. A l'ouest, la Gloire drapée de rouge, tenant de la main gauche la trompette héroïque, leur offre une couronne de l'autre main. A l'est, la Poésie montée sur Pégase leur tend une lyre.

Toutes ces figures s'enlèvent et sont vues dans des raccourcis divers.

Entre les colonnes du portique, à l'ouest, apparaissent cinq génies. L'un, vu de buste, contemple les personnages du centre. Deux sont placés dans diverses attitudes sur les ba-

lustrades; deux autres, un à chaque extrémité, tiennent des lampadaires.

Même disposition au portique est.

Huit génies sont placés derrière les balustrades du centre, trois au nord, cinq au sud.

PLAFOND EST.

La Tragédie. — Toile ovale marouflée. — H. 5^m,75. — L. 4^m,20. — Par M. Paul Baudry.

Quatre figures.

Au milieu d'un ciel d'orage, Melpomène, tenant le glaive, est assise sur un trépied. A ses pieds est un aigle.

A gauche, la Pitié, personnifiée par une femme en deuil, tend vers elle ses mains suppliantes.

A droite, l'Epouvante est représentée par une femme voilée qui, avec terreur, replie les bras par un geste défensif.

Au nord, la Fureur, une torche flamboyante dans la main gauche, le poignard dans la main droite, s'enfuit avec rage.

PLAFOND OUEST.

La Comédie. — Toile ovale marouflée. — H. 5^m,75. — L. 4^m,20. — Par M. Paul Baudry.

Quatre figures.

Le ciel est pur. Au centre, Thalie, tenant les verges de la main droite, achève de dépouiller de la peau du lion un faune à la face grimaçante, qui tombe précipité, déjà atteint par les traits de l'Esprit représenté par un génie ailé qui tend son arc et s'apprête à le blesser de nouveau.

A l'ouest, l'Amour s'envole, son arc à la main.

VOUSSURES.

Côté est. Une voussure.

Le Parnasse. — Toile marouflée. — H. 4^m,10. — L. 9^m,60. — Par M. Paul Baudry.

Trente-cinq figures.

Au centre, Apollon, descendant de son char, reçoit la lyre que lui présentent deux des Trois Grâces groupées à gauche, l'une vue de profil, l'autre de face, la troisième de dos. L'Amour plane au-dessus du groupe des Trois Grâces.

Clio, tenant la trompette héroïque, présente à Apollon le groupe des musiciens.

Plus à gauche, Melpomène, vêtue de rouge, vue de dos, le masque relevé sur la tête, la main droite repliée sur la hanche, s'appuie de la main gauche sur la massue d'Hercule.

Érato est assise. Auprès d'elle sont placés des instruments de musique.

Au deuxième plan, Mercure apparaît, amenant les compositeurs célèbres : Meyerbeer, Rossini, Hérold, Auber, Boïeldieu, Méhul; plus bas, apparaissent à mi-corps Gluck, Beethoven, Mozart, Rameau, Haydn, Lully.

Au-dessous d'Apollon, aux bords de l'Hippocrène, une nymphe est couchée. Près d'elle sont quatre enfants ailés. Celui de gauche étreint un cygne, le cygne de Mantoue. Celui du milieu remplit une coupe de l'eau de la source sacrée. Des deux enfants de droite, l'un tresse des couronnes de laurier, l'autre vient de déposer un flambeau.

A droite, deux femmes tiennent les rênes des chevaux d'Apollon. Calliope s'appuie sur l'épaule de Thalie. Terpsichore, vue de dos, vêtue d'une robe verte, chaussée de brodequins blancs, contemple, comme elles, le groupe central. Euterpe, la double flûte à la main, montre Apollon à Polymnie qui se tient debout, pensive, la main gauche sur la tempe. Uranie est assise à terre. Dans l'angle du tableau, à peine visibles derrière les reliefs des corniches, apparaissent trois têtes pensives. On reconnaît le portrait du peintre, de son frère M. Ambroise Baudry et de M. Charles Garnier.

Côté ouest. Une voussure.

Les Poëtes. — Toile marouflée. — H. 4^m,10. — L. 9^m,60. — Par M. Paul Baudry.

Vingt-cinq figures.

Au centre, sur les marches d'un temple dorique en construction, apparaît de face Homère, tenant de la main droite le recueil de ses chants divins. Derrière lui la Poésie élève sa lyre d'un geste triomphal.

A droite, Polygnote, vêtu d'une chlamyde verte, tenant la palette d'une main et les pinceaux de l'autre, représente la Peinture. Auprès de lui, la Poésie est personnifiée par Platon, drapé de rouge; la Navigation par Jason. Un athlète nu, retenant un cheval vainqueur, rappelle les jeux du cirque.

Plus loin, à droite, Orphée, la tête flammée, tend sa lyre où se repose une colombe; une autre colombe va l'y rejoindre.

A l'extrémité, une famille des premiers âges est réunie autour du foyer formé de branches sèches déposées sur le sol. L'aïeul accroupi attise le feu; auprès de la mère, se pressent deux enfants; le père la contemple. Un autre homme tend un arc.

A gauche, vers le centre, Achille lève le [glaive] de la main droite et tient la lance de [l']autre main. Derrière lui, vu de dos, un [vain]queur des jeux Néméens s'éloigne, em[p]ortant le trépied agonal. Pindare, la lyre à [la] main, est auprès de Polyclète tenant de la [m]ain droite le marteau du sculpteur et une [st]atuette de Minerve de la main gauche. [P]lus loin sont Amphion et Hésiode, la tête [p]âmée, la lyre à la main.

Vers l'angle de la toile un architecte, vu [d]e dos, tient l'équerre de la main gauche. [U]n vieillard mesure un bloc de marbre, deux [la]boureurs conduisent leurs bœufs; près du [j]oug placé à terre un mineur se repose, le [pi]c à la main.

Côté nord. Cinq voussures.

Orphée et Eurydice. — Toile d'angle marouflée. — H. 3ᵐ,90. — L, à la base : 4ᵐ,35. — L. au sommet : 1ᵐ,50. — Par M. Paul Baudry.

Trois figures.

A gauche, Orphée, sa lyre brisée à ses [pi]eds, le genou droit à terre, étend les bras [en] implorant Mercure.

A droite, Eurydice, que la vie qui com[m]ençait à renaître abandonne déjà, semble [s']évanouir et va tomber en arrière, soutenue [au] bras droit par Mercure qui, le caducée [d]ans la main gauche, rappelle à Orphée l'ar[rê]t de Pluton.

Cerbère hurle à l'entrée des Enfers. Au [fo]nd, on aperçoit Ixion sur sa roue, des om[b]res drapées dans leur linceul, la barque de [Ch]aron.

Orphée et les Ménades. — Toile marouflée. — H. 3ᵐ,90. — L. 4ᵐ,35. — Par M. Paul Baudry.

Onze figures.

Orphée mort est étendu à terre; sa lyre [est] brisée. A gauche, une ménade lui appuie [la] main droite sur la face et va le frapper de [la] faucille qu'elle tient de la main gauche. [U]ne autre ménade, vue de dos, danse en re[co]urbant le thyrse; une troisième joue du [ta]mbour de basque.

A droite, une ménade, brandissant le poi[gn]ard de la main gauche, tire violemment [la] corde nouée au coude du bras gauche [d']Orphée. Une autre entraîne le corps par [un] lambeau de draperie. Une ménade, vue [de] dos, la tête renversée, joue du tambour [de] basque; une quatrième accourt, mena[ç]ante, les bras élevés au-dessus de sa tête.

Au fond, dansent deux nymphes chasseresses; une autre, l'arc à la main, poursuit un cerf. Deux biches fuient dans le lointain.

Le Jugement de Pâris. — Toile marouflée. — H. 3ᵐ,90. — L. 4ᵐ,35. — Par M. Paul Baudry.

Sept figures.

A gauche, Pâris, assis, le menton appuyé sur la main gauche, tenant la pomme de la main droite, contemple les déesses.

Derrière lui se tient Mercure, regardant aussi les trois rivales. Aux pieds du berger Pâris est couché un chien lévrier.

A droite, les trois déesses :

Vénus, au centre, retient de la main gauche l'Amour qui, vu de dos, achève de la dévoiler. Au-dessus de Vénus, une divinité ailée, tenant de la main gauche une palme, va placer de la main droite une couronne sur la tête de la déesse.

Pallas reprend ses vêtements; Junon, vue de dos, étend la main gauche vers Pâris avec un geste de menace; le paon est auprès d'elle.

Fond de paysage.

Jupiter et les Corybantes. — Toile marouflée. — H. 3ᵐ,90. — L. 4ᵐ,35. — Par M. Paul Baudry.

Neuf figures.

A gauche, une nymphe accroupie tient Jupiter enfant dans ses bras. Une nymphe assise, tenant un tambour de basque, contemple le jeune dieu, dont le berceau vide est au milieu du tableau.

Un corybante, vu de dos, se dresse sur un pied, faisant retentir les cymbales; près de lui, la chèvre Amalthée.

A droite, un corybante armé d'une cuirasse frappe le tambour.

Quatre corybantes armés de boucliers et de glaives dansent la pyrrhique.

Marsyas. — Toile d'angle marouflée. — H. 3ᵐ,90. — L. A la base : 4ᵐ,35. — L. au sommet : 1ᵐ,50. — Par M. Paul Baudry.

Cinq figures.

Marsyas, sa flûte brisée à ses pieds, est déjà lié à l'arbre. A sa droite, un des Scythes juge du combat, resserre ses liens de la main gauche et tient le couteau de l'autre main. De l'autre côté, au premier plan, un Scythe accroupi, vu de dos, aiguise son couteau.

A gauche, Apollon debout, de profil, le bras gauche appuyé sur sa lyre, tend vers

Marsyas la main droite avec un geste de menace.

Un génie couronne Apollon.

Côté sud. Cinq voussures.

Saül et David. — Toile d'angle maroufiée. — H. 3ᵐ,90. — L. à la base : 4ᵐ,35. — L. au sommet : 1ᵐ,50. — Par M. Paul Baudry.

Cinq figures.

Saül, à demi couché dans sa tente, est soutenu d'un côté par une femme vue de dos (Michol), de l'autre par un jeune homme (Jonathas) tendant la main gauche vers David, qui, au dehors, à l'entrée de la tente, joue de la harpe.

Au pied du lit de Saül sont déposées ses armes.

Au fond, on aperçoit un camp. Un soldat est debout, la main appuyée sur son bouclier. Derrière, les tentes, des palmiers.

Le Rêve de sainte Cécile. — Toile maroufiée. — H. 3ᵐ,90. — L. 4ᵐ,35. — Par M. Paul Baudry.

Sept figures.

A droite, est couchée sainte Cécile, vêtue d'une robe de brocart. A terre, devant le lit, divers instruments de musique, un triangle, un organon, deux violes, un tambour de basque.

A gauche, trois anges ailés, debout, tournés vers la sainte, chantent en lisant l'hymne sacré. Le premier ange a le bras gauche passé sur l'épaule de l'ange du milieu, qui bat la mesure de la main gauche, et tient de l'autre main le rouleau de musique que le troisième ange tient de la main gauche.

Sur des nuages trois anges jouent de la viole.

Au fond, derrière une balustrade, apparaît le ciel étoilé.

Les Bergers. — Toile maroufiée. — H. 3ᵐ,90. — L. 4ᵐ,35. — Par M. Paul Baudry.

Neuf personnages.

Un berger, assis au pied d'un arbre, joue de la flûte de Pan. A droite, un berger l'écoute, debout, accoudé contre l'arbre. Une femme accroupie, vue de dos, trait une brebis ; près d'elle, à terre, un chevreau, les pieds liés, est étendu sur le sol. C'est le prix destiné au vainqueur.

A gauche, quatre bergers écoutent : l'un, debout, tenant de la main gauche sa flûte appuyée sur la hanche ; l'autre, assis, de profil ; le troisième, de face, derrière celui-ci ; le dernier assis à terre au premier plan, le genou droit replié dans ses mains jointes.

Au fond, à gauche, un berger joue de la musette ; un autre l'écoute.

L'Assaut. — Toile maroufiée. — H. 3ᵐ,90. — L. 4ᵐ,35. — Par M. Paul Baudry.

Treize figures.

Un chef d'armée, au front sévère, s'avance à cheval.

A droite, plane une divinité ailée qui semble crier : En avant !

Trois guerriers, armés, l'un d'une lance, l'autre d'une épée, le troisième du bouclier et du glaive, s'élancent au combat.

L'un d'eux, celui du milieu, est saisi et menacé par un ennemi. Deux guerriers ennemis sont couchés à terre.

A gauche, deux guerriers sonnent de la trompette. Un autre porte des insignes, une Victoire ailée. Un quatrième, à cheval, déploie un étendard.

Salomé. — Toile d'angle maroufiée. — H. 3ᵐ,90. — L. à la base : 4ᵐ,35. — L. au sommet : 1ᵐ,50. — Par M. Paul Baudry.

Cinq figures.

Hérode est couché sur son lit, accoudé sur le bras gauche. Derrière lui, Hérodiade passe un plat d'argent à un serviteur et lui commande d'aller chercher la tête de saint Jean-Baptiste.

Au pied du lit, une esclave accroupie, drapée de jaune, joue de la guitare.

A gauche, Salomé danse, légèrement drapée d'une tunique transparente. Elle est vue de dos, la tête renversée à droite ; ses mains agitent les crotales ; elle se cambre, les deux pieds glissant à terre, à la façon des danseuses orientales.

Huit Muses. — Toile maroufiée. — H. 3ᵐ,10. — L. 1ᵐ,50. — Par M. Paul Baudry.

Les huit figures sont peintes sur fond d'or.

Côté nord.

Melpomène. — Vêtue d'une tunique rouge et d'une draperie bleue, le masque tragique relevé sur la tête, elle tient le genou droit dans ses mains enlacées ; la main droite tient le glaive.

Érato. — Elle est drapée de rose ; sa main ramenée vers la poitrine semble vouloir cacher un papier.

Clio. — Vêtue d'une tunique rose et d'une draperie vert clair, elle tient la trompette

héroïque ; sur ses genoux, les tablettes de l'histoire.

Uranie. — Vêtue de bleu clair, elle contemple le ciel. Elle tient la baguette. Près d'elle la sphère armillaire.

Côté sud.

Euterpe. — Le genou droit dans la main droite, elle appuie la tête sur le bras gauche relevé, tenant la flûte double.

Calliope. — Elle est vêtue d'une tunique jaune et d'une draperie bleu clair. Le *scrinium* antique est à ses pieds. Elle tient le style dans la main droite et vient d'écrire sur une tablette le vers :

O passi graviora! dabit Deus his quoque finem[1].

Terpsichore. — Elle est vêtue de blanc ; de la main droite elle rajuste sa sandale.

Thalie. — Le menton appuyé sur la main droite, le coude sur le genou gauche, elle tient le bâton recourbé attribut des personnages comiques.

Aux extrémités de la partie centrale du grand foyer se trouvent deux arcs doubleaux, ornés d'une clef composée d'une tête et de divers ornements. Les têtes représentent :

Mercure,
Amphitrite. — Hauts reliefs. — Plâtre. — H. 1ᵐ. — Par M. CHABAUD (LOUIS-FÉLIX).

Au-dessous de chacun des panneaux ovales placés au-dessus des portes, sont dix têtes ornementales représentant :

Déesses de l'antiquité. — Haut relief. — Plâtre. — H. 0ᵐ,60. — Par M. CHABAUD (LOUIS-FÉLIX).

Aux extrémités de la partie centrale du grand foyer sont placés deux grands salons octogones largement ouverts. Ils sont ornés de deux cheminées monumentales en marbre de couleur, qui supportent des cariatides, reproduites en galvanoplastie par MM. CHRISTOFLE et Cⁱᵉ.

Côté ouest :

Cariatides de la cheminée. — Statues. — Galvanoplastie. — H. 2ᵐ. — L. du socle : 0ᵐ,40. — Par M. CORDIER (CHARLES).

Figure de gauche : Elle est posée sur la jambe droite, la gauche fléchie. La main droite fait résonner une lyre tenue de la main gauche.

Figure de droite : La jambe droite est croisée devant la gauche. La main droite, ramenée à gauche, tient un crayon ; la main gauche, baissée, tient un manuscrit.

Côté est :

Cariatides de la cheminée. — Statues. — Galvanoplastie. — H. 2ᵐ. — L. du socle : 0ᵐ,40. — Par M. CARRIER-BELLEUSE (ALBERT-ERNEST).

Figure de gauche : Elle est posée sur la jambe droite, la gauche fléchie. Le bras gauche est ramené sur la poitrine ; le bras droit relevé tient un masque comique.

Figure de droite : Elle est posée sur la jambe gauche, la droite fléchie ; la main droite frappe un tambour de basque, tenu de la main gauche à la hauteur de la hanche.

Ces quatre cariatides sont drapées ; une jambe et les bras sont nus, le corps est doré d'or vert, les draperies et les accessoires sont dorés d'or rouge.

Chacun des deux grands salons octogones est éclairé par quatre gaines en marbre surmontées de bouquets de lumière, couronnant des têtes allégoriques en bronze. Les quatre types sont reproduits dans chaque salon.

Têtes des gaines d'éclairage. — Bustes. — Bronze. — H. 0ᵐ,50. — Par M. CHABAUD (LOUIS-FÉLIX).

Côté sud-est.

Le Gaz. — Un manomètre garni des contrepoids de sa cuve sert de coiffure ; des conduites de gaz s'arrondissent en collier ; un bec allumé forme la broche.

L'Huile. — La coiffure est formée d'une lampe antique dont les chaînettes retombent sur le cou ; par devant deux branches d'olivier en sautoir, garnies de leurs fruits.

Côté nord-est.

La Bougie. — Le couronnement d'une ruche forme la coiffure, complétée par des bougies allumées.

La Lumière électrique. — La coiffure est formée d'une pile à auges ; des fils électriques retombent en spirales sur les épaules et s'enroulent en bobines sur la poitrine. Au front l'étincelle électrique.

La partie supérieure des salons est décorée de peintures se composant de trois grands tympans et d'un plafond ovale.

[1] Virgile.

SALON OUEST.

Plafond ovale.

La Glorification de l'Harmonie. — Toile marouflée. — H. 6^m. — L. 2^m. — Par M. BARRIAS (FÉLIX-JOSEPH).

Sept figures.

Au centre, on aperçoit au loin Apollon sur son char, la lyre en main, conduisant les astres qui gravitent autour du soleil dont le disque enflammé apparaît derrière le dieu.

A droite, c'est Mercure, puis Vénus désignée par ses colombes et par un Amour qui tire de l'arc.

A gauche, Diane, l'arc en main, le croissant au front, personnifie la lune, satellite de la terre, qu'on voit à côté d'elle, représentée par Cybèle, accompagnée du Lion.

A l'extrémité, Mars, le plus éloigné du soleil, est accoudé, ainsi que les autres astres, sur une sphère azurée.

Tympans.

Côté nord.

La Musique champêtre. — Toile marouflée. — H. 3^m. — L. 5^m. — Par M. BARRIAS (FÉLIX-JOSEPH).

Huit figures.

Les Moissonneurs ont interrompu leur travail; c'est le repos de midi. Au centre, à l'ombre d'un hêtre, une jeune femme chante; un berger vêtu de rouge, assis au pied de l'arbre, l'accompagne en jouant de la flûte; à ses pieds un tambour de basque et une musette.

A gauche, un moissonneur est assis à terre. A ses côtés, une femme se repose, appuyée sur lui, les bras repliés sous la tête. Un autre moissonneur passe à celui-ci une coupe qu'il vient de remplir à une source.

A droite, une femme vêtue d'une tunique brune est étendue sur le dos, allaitant son enfant. Près d'elle, un autre enfant couché sur le gazon souffle dans des pipeaux.

Côté ouest.

La Musique dramatique. — Toile marouflée. — H. 3^m. — L. 7^m. — Par M. BARRIAS (FÉLIX-JOSEPH).

Treize figures.

Au centre, Orphée vêtu de rouge, assis sur le tombeau d'Eurydice, la *testudo* dans la main gauche, chante sa douleur.

Les nymphes, compagnes d'Eurydice, la pleurent et écoutent les chants désolés du poëte.

A droite, ce sont sept hamadryades; l'une dont le corps suit la courbe gracieuse d'une branche d'arbre sur laquelle elle est couchée; une autre, le bras droit roidi contre elle, le poing fermé, s'appuie douloureusement sur une de ses compagnes.

A gauche, sur les bords d'un lac limpide, ce sont cinq naïades. L'une, vue de dos, de ses bras repliés en arrière, se tord les cheveux avec désespoir; une autre écarte les roseaux pour mieux entendre Orphée; une troisième montre la tête hors de l'eau.

Côté est.

La Musique amoureuse. — Toile marouflée. — H. 3^m. — L. 5^m. — Par M. BARRIAS (FÉLIX-JOSEPH).

Huit figures.

Au centre, sur une terrasse de marbre blanc, une jeune femme est couchée, mollement accoudée sur une esclave noire, étendue auprès d'elle. Elle écoute un chanteur, qui, devant elle, le genou droit à terre, la mandore dans la main gauche, appuie l'autre main sur son cœur.

A droite, trois jeunes gens accompagnent le chanteur. L'un, à genoux, joue du luth; les deux autres font résonner le théorbe et la double flûte.

A gauche, une femme demi-nue a le bras gauche appuyé sur l'épaule d'un jeune homme qui lui parle amoureusement à l'oreille.

SALON EST.

Plafond ovale.

Le Zodiaque. — Toile marouflée. — H. 6^m. — L. 2^m. — Par M. DELAUNAY (JULES-ÉLIE).

Cinq figures.

Le Zodiaque traverse la composition. Au-dessus du signe du Lion, seul visible, se tient un génie ailé, élevant de sa main gauche le laurier de Virgile.

A droite, deux génies tiennent des palmes et des couronnes de laurier.

A gauche, un génie ailé sonne de la trompette.

Au-dessous, la Muse de l'histoire, drapée de rouge, inscrit sur une tablette les noms des compositeurs célèbres.

Tympans.

Côté nord.

Orphée et Eurydice. — Toile marouflée. — H. 3^m. — L. 5^m. — Par M. DELAUNAY (JULES-ÉLIE).

Trois figures.

Le peintre a voulu personnifier la mélodie.

Au centre, Eurydice, pâle encore, drapée de bleu clair, la tête couronnée d'asphodèle, suit Orphée, drapé de noir, qui la guide de la main droite, tenant sa lyre de l'autre main.

Orphée ne s'est pas encore retourné. A gauche, Mercure, le caducée en main, le suit et semble observer s'il tiendra sa promesse.

Au fond, on voit poindre l'aurore. A droite, un corbeau expirant, étendu à terre, semble indiquer les limites de l'empire de la mort.

Côté est.

Apollon recevant la lyre. — Toile marouflée. — H. 3^m. — L. 7^m. — Par M. DELAUNAY (JULES-ÉLIE).

Neuf figures.

Sur le sommet du Parnasse ombragé de lauriers, Apollon est porté sur un nuage.

A sa droite, un génie ailé (la Musique) lui apporte la lyre.

Une femme nue, personnifiant à la fois le Printemps et la Mélodie, lui offre des fleurs.

Auprès d'elle, Uranie, drapée de bleu, tient un rouleau dans la main et personnifie l'Harmonie soutenant la Mélodie.

Un jeune homme, le chalumeau dans la main gauche, se penche et boit l'eau de l'Hippocrène. C'est tout à la fois le poëte et le musicien s'abreuvant aux sources du Parnasse.

A gauche, l'Amour présente à Apollon une couronne que lui offrent les Trois Grâces nues.

Côté sud.

Amphion. — Toile marouflée — H. 3^m. — L. 5^m. — Par M. DELAUNAY (JULES-ÉLIE).

Six figures.

A gauche, Amphion, personnifiant le charme de la Musique, chante.

A sa voix, des génies ailés construisent les murs et les temples de Thèbes; déjà sont posés les chapiteaux des colonnes.

Cinq génies, dans des attitudes diverses, occupent toute la partie droite de la composition; le dernier, dans le bas, tient une truelle.

Derrière les deux salons que nous venons de décrire, se trouvent encore deux autres salons plus petits, où de grandes glaces placées sur les parois qui font face au foyer réfléchissent à perte de vue les lumières et les lignes de l'ensemble.

Les plafonds de ces petits salons sont aussi ornés de peintures.

PETITS SALONS DU GRAND FOYER.

Deux Plafonds.

Salon ouest.

Les Instruments à cordes. — Toile marouflée — H. 1^m,50. — L. 4^m. — Par M. CLAIRIN. (GEORGES-JULES-VICTOR).

Quatre figures.

Un génie, aux longues ailes bleues, joue de la mandore vénitienne. Derrière lui, l'écoutant, apparaissent deux autres génies.

A gauche, un quatrième joue du violon.

Salon est.

Instruments à vent — percussions. — H. 1^m,50. — L. 4^m. — Par M. CLAIRIN (GEORGES-JULES-VICTOR).

Trois figures.

Un génie ailé sonne de la trompette. Un autre agite de la main gauche le tambour de basque et de la droite les castagnettes.

Une troisième figure en silhouette sonne de la trompe recourbée.

La partie centrale du grand foyer est éclairée par deux rangs de cinq lustres fondus par M. LECOQ (GUSTAVE).

La sculpture ornementale est de M. DURVANT (ALFRED).

LOGGIA.

La *loggia* ou galerie ouverte s'étend sur toute la longueur des salons octogones. Les sept grandes portes qui y donnent accès sont ornées de colonnes de marbre et couronnées par un cartouche et deux enfants:

Enfants.—Statues.—Pierre.—H. 1^m,50. — Par M. GUMERY (CHARLES-ALPHONSE).

Deux enfants ailés, nus, assis chacun d'un côté du cartouche, le soutiennent des deux mains; une jambe est étendue, l'autre repliée. D'un côté, un masque tragique; de l'autre côté, un masque comique.

Le même motif est reproduit aux grandes portes des extrémités des façades latérales et des pavillons.

Le plafond de la *loggia* est formé de plates-bandes de diverses nuances, contenant des médaillons de 2^m,20 de diamètre en mosaïque d'émaux, qui représentent des masques antiques, au milieu de divers attributs. Les cinq médaillons de la partie centrale ont été exécutés par M. SALVIATI, les deux autres par M. FACCHINA.

COULOIRS DE LA SALLE.

Ces couloirs, dallés en mosaïque vénitienne, de dessins plus ou moins riches, selon les étages, sont ornés de gaines en marbre, destinées à porter des bustes.

Cette partie de la décoration n'a pu encore être achevée.

Il existe dix gaines à l'étage de l'orchestre, vingt-deux à l'étage des premières loges, dix à l'étage des deuxièmes loges.

Quelques-unes seulement sont garnies de bustes; sur les autres, on a placé des vases provenant de la manufacture de Sèvres.

Étage de l'orchestre :

Habeneck. — Buste. — Terre cuite. — H. 0m,70. — Par M. CHARDIGNY (PIERRE-JOSEPH).

Lesueur. — Buste. — Plâtre. — H. 0m,85. — Par M. AUVRAY (LOUIS).

Niedermeyer. — Buste. — Bronze. — H. 0m,70. — Par M. S. DENÉCHEAU (SÉRAPHIN).

Scribe. — Buste. — Marbre. — H. 0m,75. — Par mademoiselle DUBOIS-DAVESNES (FANNY-MARGUERITE).

Meyerbeer. — Buste. — Plâtre. — H. 0m,75. — Par M. DE SAINT-VIDAL (FRANCIS).

Étage des premières loges :

Rossini. — Buste. — Plâtre. — H. 0m,65. — Par DANTAN (JEAN-PIERRE).

Duport. — Buste. — Bronze. — H. 0m,65. — Par M. PETIT (JEAN), 1855.

Théophile Gautier. — Buste. — Marbre. — H. 0m,70. — Par M. MEGRET (LOUIS-NICOLAS-ADOLPHE).

Beethoven. — Buste. — Plâtre. — H. 0m,75. — Par M. DE SAINT-VIDAL (FRANCIS).

Au même étage sont encore placés :

Deux bustes de femme. — Marbre. — H. 0m,45. — Par M. DIEBOLT (GEORGES).

Ces deux bustes, donnés par l'auteur à l'Opéra, étaient placés sur une des cheminées du foyer de l'ancienne salle; ils ont pu être sauvés au moment de l'incendie.

SALLE.

L'architecte du nouvel Opéra, ainsi que nous l'avons déjà indiqué, a adopté, en principe, le même parti que LOUIS pour la salle de la rue Richelieu, dont les dispositions avaient été conservées dans la salle de la rue Lepeletier.

Les colonnes qui soutiennent la partie supérieure de la salle sont en échaillon poli, doré en divers points. Les bases des fûts sont ornées de sculptures qui ont été modelées par M. MURGEY, à l'exception du masque central, œuvre de M. CHABAUD (LOUIS-FÉLIX).

Ces huit têtes, hautes de 45 c., représentent la *Peinture*, la *Sculpture*, la *Musique*, l'*Architecture*, le *Commerce*, l'*Industrie*, l'*Agriculture* et un *faune*.

AVANT-SCÈNE.

Les pilastres des loges d'avant-scène sont en pierre jaune d'Échaillon. Devant ces pilastres, et dans toute la hauteur des premières et deuxièmes loges, le motif principal est formé de cariatides soutenant un couronnement doré, représentant des enfants.

Demi-nues, ces cariatides sont posées sur une gaine de marbre brocatelle. Le corps est de bronze; les draperies sont de marbre vert de Suède.

Côté est :

Deux Cariatides. — Statues. — H. 2m,90. — Par M. LE PÈRE (ALFRED-ÉDOUARD).

Figure du côté gauche.

La main droite baissée tient une palme et une branche de rosier. La main gauche levée tient un manuscrit.

Figure du côté droit.

La main droite levée tient une couronne de fleurs. La main gauche baissée tient un tambour de basque.

Côté ouest.

Deux Cariatides. — Statues. — H. 2m,90. — Par M. CRAUK (GUSTAVE-ADOLPHE-DÉSIRÉ).

Figure du côté gauche.

La main droite, relevée à la hanche, tient une couronne; la main gauche baissée tient une palme.

Figure du côté droit.

La main gauche tient une couronne; la main droite baissée tient une palme.

Enfants du couronnement. — Statues. — H. 1m. — Plâtre. — Par M. DUCHOISEUL.

Deux enfants dorés soutiennent un cartouche.

L'arc doubleau de l'avant-scène présente, au centre, une inscription tenue par des enfants ailés, volant.

Deux enfants. — Hauts reliefs. — H. 1ᵐ,75. — Par M. Chabaud (Louis-Félix).

Ces figures d'enfants sont dorées. L'inscription est celle-ci :

MUSÆ STAT HONOS ET GRATIA VIVAX.

Dans les compartiments de gauche sont deux têtes :

Vénus,
Diane. — Hauts reliefs. — H. 0ᵐ,80. — Par M. Chabaud (Louis-Félix).

A la retombée de l'arc doubleau, couronnant l'entablement, quatre têtes :

A l'est :

Côté gauche.

L'Épopée. — Haut relief. — H 0ᵐ,80. — Par M. Chabaud (Louis-Félix).

Elle est coiffée d'un casque sarrasin.

Côté droit.

La Féerie. — Haut relief. — H. 0ᵐ,80. — Par M. Chabaud (Louis-Félix).

Elle est coiffée d'un voile que relève sa baguette féerique et que surmonte une couronne, au milieu de laquelle brille une flamme.

A l'ouest :

Côté gauche.

L'Histoire. — Haut relief. — H. 0ᵐ,80. — Par M. Chabaud (Louis-Félix).

Une plume passée en travers relève son voile.

Côté droit.

La Fable. — Haut relief. — H. 0ᵐ,80. — Par M. Chabaud (Louis-Félix).

Elle est coiffée d'un masque relevé sur la tête.

Ces quatre Têtes sont argentées ; leurs accessoires sont dorés.

PLAFOND.

Au-dessous de l'entablement, chacun des quatre grands tympans de la salle est orné de deux Renommées dorées, les ailes étendues. Entre elles est placé un cartouche ; une riche guirlande passe derrière les deux femmes, et pend en plein relief au milieu et de chaque côté.

Tympan nord-ouest.

Renommées. — Hauts reliefs. — Plâtre. — H. 4ᵐ. — Par M. Hiolle (Ernest-Eugène).

Figure de droite.

Demi-nue, la tête tournée à droite. De la main gauche, elle tient une trompette ; de la main droite, la marotte de la Folie.

Figure de gauche.

Presque nue, la tête tournée à gauche. De la main droite, elle tient une trompette ; de la main gauche, un tambour de basque.

Sur le cartouche est écrit : ΟΡΧΗΣΤΙΚΗ.

Tympans nord-est.

Renommées. — Hauts reliefs. — Plâtre. — H. 4ᵐ. — Par M. Barthélemy. (Raymond).

Figure de droite.

Demi-nue, la tête tournée à droite. De la main gauche, elle tient une trompette ; de la main droite, un style et un rouleau sur lequel on lit : *Sophocle, Eschyle.*

Figure de gauche.

Demi-nue, la tête tournée à gauche ; une étoile au front. De la main droite, elle tient une trompette ; de la main gauche, une lyre.

Sur le cartouche est écrit : ΠΟΙΗΣΙΣ.

Tympan sud-est.

Renommées. — Hauts reliefs. — Plâtre. — H. 4ᵐ. — Par M. Mercié. (Michel-Louis-Victor).

Figure de droite.

Presque nue, la tête tournée à droite. De la main gauche, elle tient une trompette ; de la main droite, le marteau et le ciseau.

Figure de gauche.

Presque nue, la tête tournée à gauche. De la main droite, elle tient une trompette ; de la main gauche, une palette et des pinceaux.

Sur le cartouche est écrit : ΣΚΗΝΟΓΡΑΦΙΑ.

Tympan sud-ouest.

Renommées. — Hauts reliefs. — Plâtre. — H. 4ᵐ. — Par M. Sanson (Justin-Chrysostome).

Figure de droite.

Demi-nue, la tête tournée à droite. De la main gauche, elle tient une trompette ; de la main droite, une flûte de Pan.

Figure de gauche.

Demi-nue, la tête tournée à gauche. De la

main droite, elle tient une trompette; de la main gauche, un triangle.

Sur le cartouche est écrit : ΜΟΥΣΙΚΗ.

L'entablement soutient un couronnement composé de douze œils-de-bœuf ornés de grilles en forme de lyre, et de douze panneaux à jour également grillés. Les œils-de-bœuf sont surmontés de Têtes modelées par MM. Walter et Bourgeois, et représentant :

Iris,
Amphitrite,
Hébé,
Flore,
Pandore,
Psyché,
Thétis,
Pomone,
Daphné,
Clytie,
Galatée,
Aréthuse.

Hauts reliefs. — Plâtre. — H. 0m,60. — Par MM. Walter (Joseph-Adolphe-Alexandre) et Bourgeois (Henri-Maximilien).

Au-dessus de ce couronnement, la coupole se compose d'une large voussure formée de vingt-quatre panneaux de cuivre, sur lesquels est peint le plafond de la salle.

Le plafond est formé par une zone circulaire entourant la cage du lustre. La circonférence extérieure de cette zone est de 53m,60; la circonférence intérieure mesure 18m,80 de développement, et sa largeur est de 5m,60.

Les Muses et les Heures du jour et de la nuit. — Peinture sur cuivre. — Par M. Lenepveu (Jules-Eugène).

Soixante-trois figures.

Dans l'axe de l'ouverture de la scène, au milieu d'une vive clarté qui détermine les lumières et les ombres de toute la composition, apparaissent au loin les chevaux qui guident le char du Soleil. On aperçoit l'extrémité du timon.

Entre les deux chevaux de gauche, un génie ailé tient une lyre; au-devant des chevaux, un autre s'élance, une palme dans la main gauche, un flambeau dans la main droite.

Plus haut, l'Aurore demi-nue, drapée de rose, écarte des voiles roses dans les replis desquels se jouent six génies aux ailes bleues, groupés deux à sa droite, quatre à sa gauche.

A gauche, cinq femmes s'enlèvent dans l'air en se donnant la main. La plus haut placée, très-cambrée, vue de dos, la tête renversée, répand des fleurs; elle est drapée de rose. Celle du milieu est drapée de bleu.

De chaque côté du char du soleil, sur un plan plus rapproché, sont groupées les Muses.

A droite, sur un nuage sombre, Clio, vêtue d'une draperie bleu foncé, tient d'une main la trompette, de l'autre les tablettes de l'histoire. Uranie, vêtue de bleu céleste, tient un compas et mesure une sphère. Thalie tient de la main gauche le masque comique, et de la main droite les verges de la satire. Euterpe, assise sur un nuage, joue de la flûte. Erato, drapée de rose, s'élance dans l'espace, une lyre dans la main gauche; un Amour, la tenant embrassée de la main droite, laisse tomber des fleurs sur la lyre. Erato donne la main à Terpsichore, qui, dans une attitude de danse, fait voler autour d'elle un voile transparent.

A gauche du char du Soleil, sur des nuages sombres, est assise Polymnie, couronnée de lauriers. A côté d'elle, dans l'ombre, se tient Melpomène, vêtue d'une tunique rouge; une draperie bleu foncé, agitée par le vent, au-dessus de sa tête; un sceptre dans la main gauche, un poignard dans la main droite, elle regarde fixement devant elle; à ses pieds, dans une chaudière, des substances magiques s'enflamment et éclairent d'une lueur sinistre cette partie de la composition. Deux hiboux se tiennent auprès de la chaudière.

Au-dessus, dans le ciel lumineux, Calliope, vêtue de blanc, sonne de la trompette de la main gauche, et tient une couronne de la main droite.

Plus à gauche, dans le haut, deux génies aux ailes bleues transparentes se jouent et tiennent la marotte de la Folie, l'un de la main droite, l'autre de la main gauche.

Au-dessous, trois enfants ailés s'enlèvent, enlacés, au milieu d'une draperie rouge; l'un, de la main gauche, tient le thyrse sur l'épaule, et, de la droite, élève une coupe de cristal qu'un autre génie emplit de vin, de la main gauche, pendant que sa droite laisse échapper deux dés. L'enfant du milieu tient, de la main droite, le double masque tragique et comique, et, de l'autre main, saisit la taille du premier enfant.

Au bord du cadre, deux oiseaux passent, les ailes déployées. Un Amour, l'arc tendu, prêt à lancer la flèche, vise l'un d'eux.

Du côté opposé à l'ouverture de la scène, sont réunies les douze heures de la nuit. Trois femmes groupées, personnifiant l'orchestre, jouent de divers instruments. L'une, vêtue de bleu, la tête couverte d'un casque dont une

chimère ailée orne le cimier, tient la trompette de la main droite, et semble sonner la charge, pendant que sa main gauche fait retentir les timbales.

Une autre, drapée de jaune, le front ceint de pampres, tient de la main gauche le tambour de basque, de l'autre un chapeau chinois.

A sa gauche, une femme demi-nue, drapée de rouge, tient une harpe antique dont le corps représente le sphynx égyptien. Un Amour l'embrasse au front; un autre, en se jouant, fait vibrer une des cordes de la harpe. Deux Amours jouent, l'un des cymbales, l'autre du cor de chasse.

Au-dessus de ce groupe, neuf femmes enlacées l'encadrent dans une courbe harmonieuse. La première, à droite, et la plus rapprochée, fait vibrer les cordes de la harpe égyptienne; les autres s'enlèvent et s'éloignent progressivement, dans une ronde fantastique; l'une des dernières se renverse en arrière, en se tordant les cheveux d'un geste désespéré.

Très-loin, un cerf s'élance; deux chasseurs, à peine visibles, le poursuivent.

Du côté droit de la salle, entre ces groupes et les Muses, Vénus, nue, est mollement couchée sur des nuages. Ses colombes sont à ses pieds. Un Amour lui présente un miroir; un autre, sur les genoux duquel elle est accoudée, lui ceint le front d'une branche fleurie de myrte. A sa gauche, six Amours jouent de la flûte, de la mandoline, du violon, du triangle, de la double flûte et de la guitare.

Derrière Vénus, flotte une draperie de pourpre.

A sa droite, un enfant se joue dans l'air, portant sur la tête une corbeille ronde, pleine de fleurs. Au-dessous de la corbeille, se jouent deux Amours.

Au-dessous, trois enfants. L'un offre, de la main droite, un coffret précieux, et de l'autre, un collier de perles à Vénus. Un autre présente un diadème à la déesse. Le troisième ne montre que sa tête.

Plus à gauche, se retrouve le groupe des Muses que nous avons déjà décrit en commençant.

Le grand lustre central, de trois cent quarante lumières, modelé par M. Corboz, a été fondu et ciselé par MM. Lacarrière, Delatour et Cie.

Les voussures des quatrièmes loges ont été peintes par MM. Rubé et Chaperon; les trophées dont elles sont ornées ont été composés par M. Poinsot.

Les ornements des balcons et du plafond de la salle ont été exécutés par M. Corboz.

GLACIER.

SALONS.

La partie du bâtiment réservée aux salons du glacier est actuellement inachevée.

Elle doit se composer d'un grand salon circulaire, formant le premier étage du pavillon est; d'une grande salle dans l'axe de ce salon, et d'une galerie qui vient rejoindre les salons placés à l'extrémité du grand foyer.

Le salon circulaire devait être décoré de huit panneaux exécutés en tapisserie des Gobelins. Ces panneaux sont achevés.

Huit panneaux. — H. 3m. — L. 1m. —
Par M. Mazerolle (Alexis-Joseph).

Les huit panneaux ont un fond bleu.

Premier panneau :

Le Vin.

Une femme demi-nue, drapée dans un manteau de pourpre, la tête tournée à droite, presse de la main droite une grappe de raisin, dans une coquille qu'elle tient de l'autre main.

Cette figure est encadrée par des ceps de vigne; à terre est une amphore.

La tapisserie est signée : Flament (Denis-Édouard). Gobelins, 1873.

Deuxième panneau :

Les Fruits.

Une femme, de profil, la tête tournée à droite, cueille une orange de la main gauche. La main droite soutient un panier rempli d'oranges.

La figure est encadrée par les rameaux d'un oranger; des oiseaux se jouent au milieu des branches.

Artiste tapissier : M. Marie (E.), 1873.

Troisième panneau :

La Chasse.

Une femme demi-nue, de profil, chaussée de brodequins, vêtue d'une draperie orange, la tête tournée à gauche, tient, de la main gauche levée, un faisan; la main droite, placée derrière le dos, tient un arc. A terre est un carquois.

Artiste tapissier : Greliche (A.), 1873.

Quatrième panneau :

La Pêche.

Une femme, à demi vêtue d'une draperie vert clair, vue de dos, la tête coiffée de coquillages, soulève, de la main gauche, un filet. Elle tient, de la main droite, un panier plein de poissons.

Artiste tapissier : M. Maloisel (E.), 1773

Cinquième panneau :

La Pâtisserie.

Une femme, vêtue de blanc, vue de face, les bras nus, coiffée du béret de toile du pâtissier, tient des deux mains un plateau garni de pâtisseries.

Autour d'elle, au milieu des épis et des fleurs des champs, voltigent des oiseaux.

Artiste tapissier : M. COLLIN (FLORENT-JACQUES), 1874.

Sixième panneau :

Les Glaces.

Une femme, vue de face, à demi vêtue d'une tunique bleu clair, tient, de la main droite baissée, le seau à la glace, dans lequel est une bouteille de champagne. De la main gauche, elle soutient un petit plateau garni de glaces.

Artiste tapissier : M. DURUY (CAMILLE), 1874.

Septième panneau :

Le Thé.

Une Chinoise, vêtue d'une jupe rose brodée et d'une tunique blanche à fleurs bleues, vue de profil, la tête tournée à droite, tient une boîte à thé, et en fait tomber les feuilles dans une théière.

La figure est entourée par des rameaux de l'arbre à thé, dans lesquels se jouent des oiseaux.

Artiste tapissier : M. HUPÉ (ANTOINE-ERNEST), 1874.

Huitième panneau :

Le Café.

Une femme turque, vêtue d'un violet rouge doublé de jaune, est vue de face. La main droite levée tient une cafetière de cuivre émaillé ; la main gauche tient un plateau de cuivre, sur lequel est une tasse à café.

La figure est encadrée par les rameaux d'un caféier en fleur.

Artiste tapissier : M. MALOISEL (E.), 1874.

Ces huit panneaux doivent être ainsi accouplés :

Le Vin et *les Fruits, la Chasse* et *la Pêche, la Pâtisserie* et *les Glaces, le Thé* et *le Café.*

Le grand salon, donnant accès au salon circulaire, devait être orné de quatre peintures représentant des paysages. Trois de ces toiles sont exécutées.

Paysages du glacier. — H. 3m,75. — L. 2m,70.

Paysage. — Par M. BENOUVILLE (JEAN-ACHILLE).

Dans un vallon, une naïade, vue de dos, est assise au bord d'un lac.

Paysage. — Par M. HARPIGNIES (HENRI).

De grands arbres sur la lisière d'un bois, à l'automne ; un ruisseau serpente au milieu du paysage, où l'on distingue un berger et des moutons de très-petite dimension.

Paysage. — Par M. THOMAS (FÉLIX).

Au fond, d'un côté un temple antique, de l'autre une montagne. Sur le premier plan, un lac entouré de grands arbres. Un bateau est au bord du lac. A gauche, près d'un hermès, quatre nymphes, les unes vêtues, les autres demi-nues, sont groupées, à l'ombre ; près d'elles, un chien. A droite, une nymphe danse en jouant du tambour de basque.

GALERIE.

La galerie du glacier est ornée de douze panneaux représentant *les mois.*

Dans chacun de ces panneaux, au milieu d'attributs divers, un médaillon portant un signe du zodiaque est surmonté d'un cartouche dans lequel est inscrit le nom du mois. Le tout est soutenu par un motif de décoration dans le style italien, devant lequel sont groupées des figures de grandeur naturelle, dont les attributs allégoriques se rapportent au mois qu'elles représentent.

Côté gauche, en entrant par le grand foyer :

Janvier. — Toile marouflée. — H. 4m,13. — L. 1m,75. — Par M. CLAIRIN (GEORGES-JULES-VICTOR).

Cinq figures.

L'année qui commence apparaît, une étoile argentée au front, écartant ses voiles. Elle est vêtue d'une tunique d'un blanc de neige. A côté d'elle, un génie apporte une corne d'abondance, symbole des promesses de la nouvelle année.

Dans le haut, trois enfants se jouent au milieu des ornements et des branches de sapin couvertes de givre. L'un, au-dessus du cartouche, est tout jeune et personnifie le premier jour de l'an ; au-dessous de lui, un autre lance des boules de neige.

Février. — Toile marouflée. — H. 4m,13. — L. 1m,75. — Par M. CLAIRIN (GEORGES-JULES-VICTOR).

Cinq figures.

Une femme vêtue d'un corsage rose et d'une jupe vert d'eau se penche, et, de la main droite, verse du champagne dans une coupe que lui présente une petite esclave mauresque vue de dos ; de la main gauche, elle soutient un plateau garni de fruits confits et de gâteaux.

En haut, trois enfants. Celui qui est au dessus du cartouche tient ouvert un parapluie japonais ; les deux autres, enveloppés de manteaux gris à capuchon, les jambes et les mains chaudement couvertes, personnifient la pluie et la neige.

Mars. — Toile marouflée. — H. 4^m,13. — L. 1^m,75. — Par M. CLAIRIN (GEORGES-JULES-VICTOR).

Cinq figures.

Le carnaval est représenté par une femme masquée, vue de dos, vêtue d'un costume d'arlequine aux losanges lilas et bleu clair ; de la main gauche, elle tient la marotte ; de l'autre, elle agite le tambour de basque.

A droite, un jeune homme assis fait retentir les timbales.

En haut, trois enfants déguisés, l'un en polichinelle rouge tenant un mirliton, l'autre en pierrot, le troisième en paillasse bleu jouant des cymbales.

Avril. — Toile marouflée. — H. 4^m,13. — L. 1^m,75. — Par M. BUTIN (ULYSSE-LOUIS-AUGUSTE).

Sept figures.

Une femme, vêtue d'une gaze transparente, se tient droite, et, des deux bras relevés, courbe au dessus de sa tête une branche d'aubépine, sur laquelle se posent des hirondelles.

En bas, deux enfants assis ; celui de gauche embrasse une colombe ; celui de droite tient sur ses genoux un nid au milieu d'une touffe de fleurs.

En haut, trois enfants ailés poursuivent des tourterelles, un quatrième se tient accoudé sur le cartouche.

Au milieu des ornements sont placés des nids et des fleurs.

Mai. — Toile marouflée. H. 4^m,13. — L. 1^m,75. — Par M. CLAIRIN (GEORGES-JULES-VICTOR).

Huit figures.

Une nymphe blonde, aux ailes bleues, de profil, à peine vêtue d'une gaze transparente, se balance, la tête renversée, en se tenant à une guirlande de fleurs dont elle aspire les parfums.

Autour d'elle, des têtes d'enfants aux ailes de papillons se jouent dans l'espace.

En haut, des enfants sans ailes, couronnés de fleurs des champs, le filet de gaze à la main, font la chasse aux papillons.

Au-dessus du cartouche, une tête d'enfant aux ailes de papillon.

Juin. — Toile marouflée — H. 4^m,13. — L. 1^m,75. — Par M. CLAIRIN (GEORGES-JULES-VICTOR).

Quatre figures.

Une femme aux cheveux noirs, demi-nue, assise, vêtue d'une jupe orange, tient sur ses genoux un grand panier rempli de fruits, et, de la main droite, prend une branche de cerisier que lui tend un enfant.

Un autre enfant cueille des fruits. Un troisième apparaît au-dessus du cartouche.

Au milieu des ornements s'enroulent des branches de fruits ; des oiseaux becquètent les cerises.

Côté droit.

Juillet. — Toile marouflée. — H. 4,^m13. — L. 1^m,75. — Par M. THIRION (EUGÈNE-ROMAIN).

Cinq figures.

Une femme assise, demi-nue, est vêtue d'une jupe rose et d'une tunique paille que relève entre les seins un collier de pierres précieuses. Elle tient sur ses genoux un plateau garni de fruits. Près d'elle, un enfant ailé, une baguette à la main, s'approche et vient goûter aux fruits.

En haut, trois enfants ailés.

Au milieu des ornements s'enroulent des guirlandes de fruits et de fleurs.

Août. — Toile marouflée. — H. 4^m,13. — L. 1^m,75. — Par M. THIRION (EUGÈNE-ROMAIN).

Cinq figures.

Une femme personnifiant la moisson est assise, de face, couronnée d'épis, vêtue d'une tunique blanche et d'une jupe bleue. Sa main droite relevée est appuyée sur une faucille ; de la main gauche, elle tient une gerbe sur ses genoux.

Près d'elle, à gauche, un enfant ailé tient une gerbe sur l'épaule.

En haut, trois enfants : deux tiennent des fléaux et battent le grain ; le troisième s'appuie sur le cartouche.

Au milieu des ornements sont placés des roseaux, des guirlandes de fleurs des champs.

Septembre. — Toile marouflée. — H. 4^m,13. — L. 1^m,75. — Par M. ESCALIER (NICOLAS).

Deux figures.

Une chasseresse demi-nue, de profil, vêtue d'une peau de bête que retient une ceinture de gaze verte dont les bouts voltigent autour d'elle, tient l'épieu de la main droite, et de l'autre main élève un oliphant qu'elle fait retentir.

A ses côtés, un lévrier la regarde, prêt à s'élancer; en bas, des oiseaux s'enfuient en rasant le sol; en haut, à gauche, un enfant aux ailes bleues se précipite vers la chasseresse; à droite, deux chiens poursuivent des oiseaux aquatiques et un cerf qui s'enfuient.

Octobre. — Toile marouflée. — H. 4m,13. — L. 1m,75. — Par M. ESCALIER (NICOLAS).

Cinq figures.

Une bacchante, vue de face, souriante, est à peine vêtue d'une tunique aux reflets dorés que retient une ceinture rose, et autour de laquelle s'enroule une écharpe noire constellée d'or.

Le bras gauche levé tient le thyrse paré de raisins mûrs. Le bras droit est passé derrière le socle qui soutient un buste de Silène en bronze, et devant lequel sont suspendus un tambourin, une flûte de Pan et des pipeaux champêtres.

En bas, à gauche, un jeune égipan fait retentir les cymbales. En haut, trois enfants ailés; celui de droite tient un cep garni de grappes; celui de gauche tend une coupe de cristal au troisième qui, en riant, penche une amphore ciselée.

Novembre. — Toile marouflée. — H. 4m,13. — L. 1m,75. — Par M. DUEZ (ERNEST-ANGE).

Cinq figures.

Une danseuse, vêtue de la courte jupe de tartalane, du maillot rose et des chaussons de satin chair, se tient sur la pointe gauche, la jambe droite levée. Son front est voilé d'une écharpe violette semée d'or.

Un enfant ailé se joue dans les plis de l'écharpe qu'un autre, la tête en bas, vu de dos, tire à lui de la main gauche, pendant que de l'autre main il tient une torche allumée. En haut, deux enfants, l'un à droite, l'autre sur le cartouche, lancent des flèches.

Décembre. — Toile marouflée. — H. 4m,13. — L. 1m,75. — Par M. DUEZ (ERNEST-ANGE).

Sept figures.

A droite, la neige personnifiée, assise de profil, les épaules nues, frissonnante, les lèvres bleues de froid, répand des flocons de neige de la main droite levée.

En bas, trois enfants; l'un, vu de dos, vêtu d'une draperie bleuâtre, tend les mains vers la neige qui tombe; près de lui se tient un corbeau. Les deux autres enfants lancent des boules de neige.

En haut, trois enfants : deux lancent des boules de neige; le troisième cherche à se mettre à l'abri.

Au milieu des ornements serpentent des branches de lierre couvertes de neige.

FOYERS.

FOYER DE LA DANSE.

Le foyer de la danse est situé derrière la scène. Il n'est pas ouvert au public; toutefois, d'après les usages de l'Opéra, les abonnés des trois jours de la semaine y sont admis.

Le foyer est orné, de chaque côté, de six colonnes cannelées en spirale. Les deux premières et les deux dernières, à droite et à gauche, sont accouplées. Du côté de la scène, le foyer est entièrement ouvert. Le fond est revêtu de glaces dans toute son étendue. A droite et à gauche, sont placés, dans un riche encadrement, quatre panneaux allégoriques. Les têtes hautes de 0m,60 qui surmontent ces panneaux ont été modelées par M. CHABAUD. Elles représentent les traits de quatre danseuses de l'Opéra : mesdemoiselles Eugénie Fiocre, Léontine Beaugrand, Annette Mérante et Blanche Montaubry.

Côté ouest.

La Danse guerrière. — Toile marouflée. — H. 2m,90. — L. 1m,70. — Par M. BOULANGER (GUSTAVE).

Trois figures.

Trois guerriers, vus de face, armés du bouclier et du glaive, la tête couverte d'un casque, dansent la pyrrhique. Le guerrier du milieu, chaussé de cothurnes, est couvert d'une demi-cuirasse formée d'écailles d'or; son casque est surmonté d'une chimère. La cuirasse de buffle du guerrier de gauche est ornée d'une tête de Méduse.

La Danse champêtre. — Toile marouflée. — H. 2m,90. — L. 1m,70. — Par M. BOULANGER (GUSTAVE).

Trois figures.

Trois femmes demi-nues dansent, formant une ronde gracieuse et tenant, au-dessus de leurs têtes, une guirlande de fleurs. La femme de gauche, vêtue d'une draperie bleue transparente, se cambre, la tête renversée; et

tient élevée, de la main gauche, la guirlande que tient, de la main droite, la femme du milieu. Celle-ci, par un geste pudique, retient, de la main gauche, une draperie blanche. La danseuse de droite, à demi nue, vue de profil, vêtue d'une draperie blanche, tient, de la main gauche, la guirlande de fleurs.

Au-dessus du premier de ces panneaux, est inscrit, dans un médaillon, le nom de NE-VERRE, au-dessus du second, le nom de GARDEL, chorégraphes et maîtres de ballets de l'Opéra, à la fin du dix-huitième siècle.

Côté est.

La Danse bachique. Toile marouflée. — H. 2ᵐ,90. — L. 1ᵐ,70. — Par M. BOULANGER (GUSTAVE).

Trois figures.

Une bacchante demi-nue, le thyrse dans la main droite, laisse échapper la coupe et chancelle, la tête renversée, la jambe gauche fléchissant en arrière.

A gauche, une bacchante demi-nue joue avec un serpent qu'elle tient des deux mains, d'un geste énergique, et qui se replie derrière elle.

A droite, un faune, vu de face, la figure riante, danse en agitant le tambour de basque.

La Danse amoureuse. — Toile marouflée. — H. 2ᵐ,90. — L. 1ᵐ,70. — Par M. BOULANGER (GUSTAVE).

Trois figures.

Au milieu, danse une femme, vue de face, à demi vêtue d'une légère draperie, la taille serrée dans un corsage de brocart. Le corps cambré à droite, la tête penchée, elle lève le bras droit et donne la main à la femme de gauche, vue de dos, vêtue d'une draperie rose que retient une guirlande de fleurs tressée en ceinture. A droite, un homme danse, la flûte de Pan dans la main droite; il se penche et embrasse sur le front la danseuse du milieu, pendant que, de la main gauche, il saisit au vol un papillon.

Au-dessus du premier de ces panneaux, est inscrit, dans un médaillon, le nom de MAZILIER; au-dessus du second, le nom de SAINT-LÉON, maîtres de ballets et chorégraphes de l'Opéra, de nos jours.

Au-dessus des colonnes, règne une large et riche voussure ornée de lyres qui s'y découpent en plein relief, et de vingt statues d'enfants encadrant des médaillons où sont reproduits, en buste, les portraits des plus célèbres danseuses de l'Opéra, depuis son origine.

Vingt Enfants. — Statues. — Plâtre. — H. 2ᵐ. — Par M. CHABAUD (LOUIS-FÉLIX).

Ces enfants, portant divers attributs, sont placés dans l'ordre suivant, à partir du médaillon du centre, au-dessus de l'entrée du foyer :

Le premier et le onzième, ayant des cornes et des oreilles de satyre, jouent de la musette. Une gourde est pendue à leur cou.

Le deuxième et le douzième jouent de la flûte. Ils ont également les cornes et les oreilles du satyre.

Le troisième et le treizième jouent des cymbales.

Le quatrième et le quatorzième tiennent un bouclier et un glaive.

Le cinquième et le quinzième tiennent une mandoline. Ils ont des ailes de papillon.

Le sixième et le seizième portent l'épieu et la trompe de chasse.

Le septième et le dix-septième tiennent la trompette de la main droite, et le glaive de l'autre main.

Le huitième et le dix-huitième jouent d'un instrument à archet.

Le neuvième et le dix-neuvième jouent de la harpe.

Le dixième et le vingtième jouent du violon.

La série des vingt médaillons ovales, renfermant des portraits de danseuses, commence au-dessus de l'entrée du foyer de la danse, et comprend, en allant de gauche à droite, les portraits suivants :

Mademoiselle de la Fontaine (1681-1692). — Médaillon. — Toile marouflée. — H. 1ᵐ,20. — L. 0ᵐ,80. — Par M. BOULANGER (GUSTAVE).

En costume de théâtre, d'après un dessin conservé aux Archives de l'Opéra et provenant de la vente Solcirol.

Mademoiselle Subligny (1690-1705). — H. 1ᵐ,20. — L. 0ᵐ,80. — Par M. BOULANGER (GUSTAVE).

Elle est en costume de théâtre avec les mouches, d'après la gravure de BONNART. (ROBERT-FRANÇOIS).

Mademoiselle Prévot (Françoise) (1705-1730). — Médaillon. — Toile marouflée. — H. 1ᵐ,20. — L. 0ᵐ,80. — Par M. BOULANGER (GUSTAVE).

Elle est en costume de théâtre, d'après le portrait original de RAOUX (JEAN), conservé au Musée de Tours.

Mademoiselle Sallé (1721-1740). — Mé-

daillon. — Toile marouflée. — H. 1m,20. — L. 0m,80. — Par M. BOULANGER (GUSTAVE).

Elle est en costume de théâtre, d'après le portrait de LANCRET (NICOLAS).

Mademoiselle Camargo (Marie-Anne CUPPI) (1726-1735). — Médaillon. — Toile marouflée. — H. 1m,20. — L. 0m,80. — Par M. BOULANGER (GUSTAVE).

Elle est en costume de théâtre, d'après le portrait de LANCRET (Nicolas).

Madame Vestris (Marie-Thérèse-Françoise) (1751-1767). — Médaillon. — Toile marouflée. — H. 1m,20. — L. 0m,80. — Par M. BOULANGER (GUSTAVE).

Elle est représentée en costume de théâtre.

Mademoiselle Guimard (Marie-Madeleine) (1762-1789). — Médaillon. — Toile marouflée. — H. 1m,20. — L. 0m,80. — Par M. BOULANGER (GUSTAVE).

Elle est en costume de ville, d'après la gravure de PERREAU, reproduisant un pastel du temps.

Mademoiselle Heinel (1768-1781). — Médaillon. — Toile marouflée. — H. 1m,20. — L. 0m,80. — Par M. BOULANGER (GUSTAVE).

Elle est représentée en costume de théâtre.

Madame Gardel (Marie-Élisabeth-Anne HOLBERT) (1786-1816). — Médaillon. — Toile marouflée. — H. 1m,20. — L. 0m,80. — Par M. BOULANGER (GUSTAVE).

Elle est représentée en costume de théâtre.

Mademoiselle Clotilde (Clotilde-Augustine MAFLEURAIS) (1793-1819). — Médaillon. — Toile marouflée. — H. 1m,20. — L. 0m,80. — Par M. BOULANGER (GUSTAVE).

Elle est en costume de ville, d'après le portrait gravé en tête de l'*Annuaire dramatique* de 1808.

Mademoiselle Bigottini (Émilie-Jeanne-Marie-Antoinette DE LA WATELINE) (1801-1823). — Médaillon. — Toile marouflée. — H. 1m,20. — L. 0m,80. — Par M. BOULANGER (GUSTAVE).

Elle est en costume de ville, d'après le portrait lithographié de VIGNERON (Pierre-Roch) (collection du *Corsaire*).

Mademoiselle Noblet (1817-1842). — Médaillon. — Toile marouflée. — H. 1m,20. — L. 0m,80. — Par M. BOULANGER (GUSTAVE).

Elle est en costume de ville, d'après le portrait lithographié de GREVEDON (Pierre-Louis, dit HENRI).

Madame Montessu (Pauline) (1821-1836). — Médaillon. — Toile marouflée. — H. 1m,20. — L. 0m,80. — Par M. BOULANGER (GUSTAVE).

Elle est en costume de ville, d'après le portrait lithographié (d'après nature) par VIGNERON (Pierre-Roch).

Mademoiselle Julia (1823-1838). — Médaillon. — Toile marouflée. — H. 1m,20. — L. 0m,80. — Par M. BOULANGER (GUSTAVE).

Elle est en costume de ville, d'après le portrait lithographié de DEVERIA.

Madame Taglioni (Marie) (1828-1837). — Médaillon. — Toile marouflée. — H. 1m,20. — L. 0m,80. — Par M. BOULANGER (GUSTAVE).

Elle est représentée en costume de ville.

Mademoiselle Duvernay (1832-1837). — Médaillon. — Toile marouflée. — H. 1m,20. — L. 0m,80. — Par M. BOULANGER (GUSTAVE).

Elle est en costume de théâtre espagnol, d'après la lithographie anglaise de LEWIS, 1837.

Mademoiselle Elssler (Fanny) (1834-1841). — Médaillon. — Toile marouflée. — H. 1m,20. — L. 0m,80. — Par M. BOULANGER (GUSTAVE).

Elle est en costume de théâtre espagnol, rôle de la *Gypsy*, d'après le portrait lithographié de GREVEDON (Pierre-Louis, dit HENRI).

Mademoiselle Carlotta Grisi (1841-1849). — Médaillon. — Toile marouflée. — H. 1m,20. — L. 0m,80. — Par M. BOULANGER (GUSTAVE).

Elle est en costume de théâtre, dans le rôle de *Giselle*.

Madame Cerrito (Francesca, dite Fanny) (1848-1855). — Médaillon. — Toile marouflée. — H. 1m,20. — L. 0m,80. — Par M. BOULANGER (GUSTAVE).

Elle est en costume de théâtre, dans le

C'est par un décret du 29 septembre 1860 qu'a été déclaré d'utilité publique la construction d'une nouvelle salle d'opéra, sur un emplacement sis entre le boulevard des Capucines, la rue de la Chaussée d'Antin, la rue Neuve des Mathurins et le passage Sandrié.

Un arrêté du 29 décembre suivant ouvrit un concours, et en détermina les conditions.

Un délai d'un mois était accordé aux concurrents.

Le jury était ainsi composé : M. le comte Walewski, ministre d'État, président; MM. Lebas, Gilbert, Caristie, Duran, de Gisors, Hittorff, Lesueur et Leflel (membres de l'Académie des Beaux-Arts, section d'architecture), et MM. de Cardaillac, Questel, Lenormand et Constant Dufeux (membres du conseil général des bâtiments civils).

Cent soixante et onze projets furent présentés et exposés. Le jury n'accorda pas le grand prix, mais distingua cinq de ces projets, et désigna celui qui portait le n° 6 pour le premier prix de 6,000 francs; le n° 34, pour le prix de 4,000 francs; le n° 17, pour le prix de 2,000 francs; les n°s 29 et 38, chacun pour un prix de 1,500 francs.

Les auteurs de ces projets étaient MM. Ginain (n° 6), Crepinet et Boirel (n° 34), Garnaud (n° 17), Duc (n° 29), Ch. Garnier (n° 38).

Le jury, en outre, exprima le vœu qu'un nouveau concours fût ouvert entre les auteurs des cinq projets récompensés.

A la suite de ce concours définitif, le projet de M. Charles Garnier fut choisi à l'unanimité, et l'exécution lui en fut confiée.

Le rapport concluait en ces termes :

« Le travail de cet architecte a été jugé réunir des qualités rares et supérieures, dans « la belle et heureuse distribution des plans, l'aspect monumental et caractéristique « des façades et des coupes.

« Ancien pensionnaire de l'Académie de France à Rome, M. Garnier, qui se « recommandait déjà par ses succès académiques et ses excellentes études des monu- « ments de l'Italie et de la Grèce, a acquis les connaissances pratiques qui lui per- « mettent de remplir avec distinction la glorieuse mission qui lui sera confiée. L'exé- « cution de son projet promet une salle d'opéra digne de Paris et de la France. »

Il serait superflu de constater combien ces prévisions du rapport ont été justifiées par l'achèvement de l'édifice, et à quel point le public a confirmé le jugement du jury.

Les travaux furent commencés en août 1861; interrompus pendant les événements de 1870 et de 1871, ils étaient loin d'être achevés, lorsque dans la nuit du 28 au 29 octobre 1873 la salle d'Opéra de la rue Lepeletier fut entièrement détruite par l'incendie.

Les travaux du nouvel Opéra reçurent une active impulsion. L'achèvement de certaines parties du monument (le pavillon ouest et le glacier) fut différé, et l'inauguration eut lieu le 5 janvier 1875, par une représentation par ordre, dans laquelle on exécuta différents fragments d'opéras et de ballets [1]. La série ordinaire des représentations commença le vendredi 8 janvier.

à bail, pour quatre-vingt-dix-neuf ans, à M. François-Jérôme Sandrié, charpentier, entrepreneur de bâtiments, un terrain de nature de marais, contenant quatre arpens dix toises de superficie, situé aux Porcherons, dans la rue Neuve des Mathurins, du côté de la Chaussée d'Antin.

[1] Premier et deuxième acte de la *Juive*; scène de la bénédiction des poignards, des *Huguenots*; premier tableau du deuxième acte de la *Source*; ouvertures de la *Muette de Portici* et de *Guillaume Tell*.

Bibliographie. — Outre le *Mercure de France* (aux diverses dates), les *Spectacles de Paris* (almanachs de théâtre publiés par Duchesne), et les *Mémoires secrets pour servir à l'histoire de la république des lettres en France*, par Bachaumont (t. I, II, IV, V, XI, XVII à XIX, XX, XXI, XXV), les principales sources qui nous ont fourni les documents de cette notice historique sont les suivantes :

Histoire de l'Académie royale de musique depuis son établissement jusqu'à présent (1738), par Parfait. (Man. Bib. nat. n° 12,355 du fonds français.)

Histoire du Théâtre-Français depuis son origine, par les frères Parfait, 1745, in-12.

Histoire de l'Opéra, par Travenol et Durey de Noinville, 1757, in-8°.

Lettres sur la danse et les ballets, par Noverre, 1760, in-18.

Description historique de la ville de Paris, par Piganiol de la Force, 1765, in-12.

Concours pittoresque pour l'embellissement de l'Opéra, 1770, in-8°.

Observations sur la construction d'une nouvelle salle de l'Opéra, par Noverre, 1781, in-8°.

Lettres sur l'Opéra, par M. C..., 1781, in-12.

Essai sur l'architecture théâtrale, par M. Patte, 1782, in-8°.

Essai sur l'art de construire les théâtres, leurs machines et leurs mouvements, par le C. Boullet, machiniste du théâtre des Arts, an IX (1801), in-4°.

De la nouvelle salle de l'Opéra, 1821, in-8°.

Sur le Nouvel-Opéra et les édifices à péristyle, par Alexandre, 1821, in-8°.

Lettre à madame de B... sur la nouvelle salle de l'Opéra, précédée de stances à J. Debret, 1821, in-8°.

Description du nouveau théâtre italien, par un amateur, 1821, in-8°.

Lettres à Sophie sur la danse, par A. Baron, 1825, in-8°.

Le Palais-Royal, 1829, in-8°.

Architectonographie des théâtres de Paris, ou Parallèle historique et critique de ces édifices, par Donnet et Orgiazzi, 1821, in-8°, et atlas, continué par J. A. Kaufman, 1837.

Souvenir de la vie et des ouvrages de F. F. Delannoy, 1839, in-fol.

L'Académie impériale de musique, par Castil-Blaze, 1839, in-8°.

Parallèle des théâtres modernes de l'Europe, avec les machines, par Clément Contant, 1842, in-fol., reproduit en 1859, avec un texte par J. de Philipel.

L'Amateur d'autographes, revue historique et biographique, par Gabriel Charavay, 1862 et suiv. (Articles relatifs à la salle des machines, t. II, III, IV.)

Revue universelle des Arts. Les Créateurs de Paris, par Jules Cousin.

Concours pour le grand Opéra de Paris, par César Daly (*Revue de l'architecture et des travaux publics*, 22e année), 1861, in-4°.

Mémoire pour le concours de l'Opéra (janvier 1861), par les auteurs du projet n° 131, in-4°.

Critique sur le concours ouvert pour l'édification du nouveau théâtre de l'Opéra, projet qu'il a fait naître, et compte rendu des journaux, par un membre du jury... public, 1861, in-8°.

Le Groupe de la Danse, de M. Carpeaux, jugé au point de vue de la morale, ou Essai sur la façade du Nouvel-Opéra, par de Salelles, 1869, in-8°.

Le Théâtre, par Charles Garnier, 1871, in-8°.

Peintures décoratives exécutées pour le foyer public de l'Opéra, par Paul Baudry, de l'Institut, exposées à l'École nationale des Beaux-Arts, par E. About, 1784, in-8°.

Le Nouvel-Opéra de Paris, par de Calonne (extrait de la *Revue Britannique*), 1874, in-8°.

Sur les fondations du Nouvel-Opéra de Paris (communication faite à la Société d'encouragement pour l'industrie nationale, séance du 9 avril 1875), par Baude, in-4°.

Peintures décoratives de Paul Baudry, au grand foyer de l'Opéra, étude critique, avec préface de Théophile Gautier par Émile Bergerat, 1875, in-18.

Les Treize Salles de l'Opéra, par Albert de Lasalle, 1875, in-12.

Le Nouvel-Opéra, par Charles Nuitter, 1875, in-8°.

Le Nouvel-Opéra, par Alphonse Royer (publication de l'*Univers illustré*), 1875, in-fol.

Le Nouvel-Opéra, le monument, les artistes, par X. V. Z., 1875, in-12.

Le Nouvel-Opéra de Paris, par Ch. Garnier, 1876 et suiv., gr. in-8°; album in-fol.

DESCRIPTION.

EXTÉRIEUR.

FAÇADE PRINCIPALE.

Un perron de dix marches en pierre de Saint-Ylie conduit à un rez-de-chaussée en liais de Larris, percé de cinq arcades, décoré de quatre statues et de quatre médaillons. De chaque côté est un avant-corps, percé d'une arcade semblable et orné de deux groupes en pierre. Au-dessus s'étend la *loggia*, dont les seize colonnes monolithes en pierre de Bavière ressortent sur un fond en pierre rouge du Jura. Ces colonnes sont reliées par des balcons en pierre polie de l'Échaillon, portés par des balustres en marbre vert de Suède ; elles sont accompagnées par autant de colonnes en marbre fleur de pêcher, aux chapiteaux en bronze dorés de deux ors. Ces der-

nières colonnes soutiennent des *claustra* en pierre du Jura, dont les œils-de-bœuf sont ornés de bustes en bronze doré. Chacun des avant-corps est surmonté d'un fronton sculpté. L'attique est enrichi de sculptures dont le fond est incrusté de mosaïques dorées. Sur toute la façade et sur les avant-corps en retour règne une rangée de masques en bronze doré. Enfin, au-dessus des bandeaux, en marbre de brocatelle violette, s'élèvent à chaque angle des groupes en bronze doré.

Au-dessus de la façade on aperçoit la coupole de la salle revêtue de bronze, et au delà, le grand mur de la scène s'élevant à une hauteur de quarante-cinq mètres, et surmonté aux angles et au sommet de groupes en bronze.

Les groupes qui décorent, au rez-de-chaussée, les avant-corps de la façade sont, dans l'ordre suivant, en commençant par la gauche :

L'Harmonie.
La Musique instrumentale.
La Danse.
Le Drame lyrique.

L'Harmonie. — Groupe. — Pierre. — H. 3^m,30. — L. du socle : 1^m,75. — Par M. JOUFFROY (FRANÇOIS).

Trois figures.

L'Harmonie est montée sur un tertre, au pied duquel sont déposées deux palmes et deux couronnes. Elle a les ailes déployées. Entièrement drapée, elle lève le bras droit en faisant un geste déclamatoire, et du bras gauche elle tient serrés contre sa poitrine une palme et une couronne.

A droite, une femme drapée, — la Poésie, — le bras droit pendant, elle tient de la main gauche un papier qu'elle lit. Elle est de profil, adossée à la figure principale.

A gauche, une femme vue de face, — la Musique, — drapée, le coude gauche et la main droite appuyés sur une haute lyre, tient dans la main gauche relevée une flûte.

Derrière les figures, divers attributs : à droite, un masque tragique, un cor de chasse, des cymbales, une flûte de Pan; à gauche, une guitare, un tambour de basque, un tympanon.

La Musique instrumentale. — Groupe. — Pierre. — H. 3^m,30. — L. du socle : 1^m,75. — Par M. GUILLAUME (EUGÈNE).

Sept figures.

Le génie de la Musique est monté sur un tertre; posé sur la jambe gauche, la droite légèrement fléchie, le haut du corps nu, les ailes déployées, de la main droite levée et tenant un rouleau, il semble commander à l'orchestre; de la main gauche il tient la lyre. A ses pieds, une branche de laurier.

A droite, une femme drapée joue du violon, la tête tournée et les yeux levés vers le bras du génie, qui lui marque la mesure.

A gauche, une femme drapée, la tête ceinte d'un diadème antique, joue de la double flûte.

Au premier plan, deux enfants ailés déroulent une banderole sur laquelle seront écrites les premières mesures de l'ouverture de *Guillaume Tell*. L'enfant de droite est assis sur le socle les jambes croisées, la tête de face; celui de gauche, assis sur le tertre, regarde l'autre enfant.

De chaque côté, derrière les deux femmes, apparaît un enfant. L'un, à gauche, accoudé sur une urne fluviale; l'autre, à droite, les joues gonflées, derrière une touffe de feuilles d'un palmier auquel est suspendue une lame de bois sonore, premier instrument de musique, ces deux enfants personnifient les harmonies de la nature; l'un, le bruit de la source, et l'autre, le bruit du vent.

La Danse. — Groupe. — Pierre. — H. 3^m,30. — L. du socle : 1^m,75. — Par CARPEAUX (JEAN-BAPTISTE).

Neuf figures.

Au centre, le génie de la Danse, nu, s'enlevant les ailes déployées, agite le tambour de basque de la main droite, et, de la main gauche levée, semble exciter les danseuses.

Devant lui, deux danseuses nues se tiennent chacune par la main gauche. Celle de droite, le corps de profil renversé à droite, la tête de face, souriante, les genoux légèrement fléchis, tient de la main droite une guirlande qui retombe et encadre la composition. Celle de gauche est vue de face.

Entre la danseuse de droite et le génie, on distingue au second plan deux danseuses; l'une soutient par la taille la danseuse de droite, dont la chair fléchit sous ses doigts; l'autre, plus près du génie, le corps à peine visible, avance la tête et semble vouloir se glisser dans le groupe; elle pose sa main gauche sur l'épaule gauche de sa compagne.

Plus à droite, au second plan, on aperçoit la tête railleuse, légèrement inclinée, du dieu des jardins dont la gaine est adossée au mur.

Derrière la femme de gauche, une autre, de profil, dansant sur la jambe gauche, donne la main gauche à la danseuse du premier plan, et la main droite à une femme, au deuxième plan, à peine visible.

Devant le génie, entre les jambes des danseuses, un Amour souriant, à demi couché, tient la marotte levée de la main gauche, et s'appuie de la droite sur son carquois placé à terre, à côté de son arc détendu.

5.

Par terre, sur le devant, une rose. Au fond, à gauche, un masque à peine ébauché.

Certaines parties de ce groupe sont inachevées. Sur la jambe gauche d'une des danseuses, on distingue encore les points du praticien.

On se souvient des ardentes polémiques dont le groupe de la Danse fut l'objet. Vers la fin de 1869, un arrêté ministériel ordonna que ce groupe serait retiré de la place qu'il occupe, et transporté dans l'intérieur du bâtiment.

Un nouveau groupe de la Danse fut commandé à GUMERY (CHARLES-ALPHONSE); l'artiste avait achevé son modèle, quand la mort vint le frapper.

Ce groupe est composé de trois figures : la Danse, ailée, vêtue d'une courte tunique, le pied gauche sur un tertre, la jambe droite en avant, tient d'une main le thyrse, et de l'autre le tambour de basque. La tête est levée dans un mouvement plein d'animation et de gaieté. De chaque côté, danse une nymphe demi-nue. Celle de gauche, presque de face, la main droite à la hanche, le bras gauche relevé sur la tête, la jambe gauche en arrière; celle de droite, de profil, posée sur la jambe droite, le bras gauche levé.

Le Drame lyrique. — Groupe. — Pierre. — H. 3m,15. — L. du socle : 1m,75. — Par PERRAUD (JEAN-JOSEPH).

Quatre figures.

La Vengeance, le sein à demi nu, les ailes déployées, le flambeau dans la main gauche levée, brandissant de la main droite une hache, dont le fer est caché par sa tête couronnée de serpents, foule aux pieds le corps du traître, couché à terre, la tête renversée sur le devant du socle, le bras gauche étendu, le droit replié, une blessure à la poitrine.

A gauche, un homme nu, la figure énergique, le pied gauche appuyé sur le bras étendu du traître, relève, de la main gauche, la draperie qui le voilait, et tient, de la main droite, le glaive de gladiateur qui vient de le frapper.

A droite, la Vérité, drapée, le corps de profil, la tête de face, le front levé, la main gauche repliée sur la poitrine demi-nue, tient de la main droite un miroir où se réfléchit la figure du coupable.

Le fond est occupé par une stèle.

Sur le perron sont placées quatre figures :

L'Idylle. — Statue. — Pierre. — H. 2m. — L. du socle : 0m,80. — Par M. AIZELIN (EUGÈNE).

Demi-nue; de la main gauche elle tient une guirlande de fleurs, et ramène sous le sein les plis de sa tunique. Dans la main droite, elle tient le bâton pastoral. A ses pieds, à gauche, un chalumeau.

La Cantate. — Statue. — Pierre. — H. 2m. L. du socle : 0m,80. — Par M. HENRI-MICHEL-ANTOINE CHAPU.

La tête couronnée de lauriers, drapée, les bras et le sein droit nus, la tête de face, le regard au ciel, elle est posée sur la jambe droite, la jambe gauche fléchie en arrière. Le bras gauche ramené sur la poitrine, le bras droit le long du corps, elle tient des deux mains un rouleau déployé, dont elle semble réciter le contenu.

Le Chant. — Statue. — Pierre. — H. 2m. — L. du socle : 0m,80. — Par MM. DUBOIS (PAUL) et VATRINELLE (URSIN-JULES).

Une femme drapée, la tête de face, tient un papier de la main droite; la main gauche est relevée par un geste calme.

Le Drame. — Statue. — Pierre. — H. 2m. — L. du socle : 0m,80. — Par M. FALGUIÈRE (JEAN-ALEXANDRE-JOSEPH).

Une femme couronnée de lauriers, drapée, la tête pensive, s'appuie des deux mains sur une *testudo* posée à terre.

Les tympans du rez-de-chaussée sont décorés de Médaillons représentant quatre têtes de profil. Ce sont :

Bach,
Pergolèse,
Haydn,
Cimarosa.

Diam. 0m,75. — Par GUMERY (CHARLES-ALPHONSE).

Les deux premières têtes sont tournées vers la droite; les deux dernières vers la gauche.

Les œils-de-bœuf de la façade renferment des bustes en bronze doré.

H. 1m,20. — Par MM. CHABAUD (LOUIS-FÉLIX) et ÉVRARD.

A gauche, en retour :
Scribe, 1791-1861.

Sur la façade, dans l'ordre suivant, à partir de la gauche :
Rossini, 1792-1868.
Auber, 1782-1871.
Beethoven, 1770-1827.
Mozart, 1756-1791.
Spontini, 1774-1851.
Meyerbeer, 1794-1864.
Halévy, 1799-1862.

A droite, en retour :
Quinault, 1635-1688.

Les bustes d'Auber, Beethoven, Mozart, Spontini, Meyerbeer, sont dus à M. Chabaud. Ceux de Scribe, Rossini, Halévy, Quinault, ont été exécutés par M. Évrard.

Les Masques, au bas des consoles en pierre du Jura, sont de M. Brias (Louis-Ernest.)

Les avant-corps de la façade sont ornés de fronton.

Fronton ouest. — Bas-relief. — Pierre. — H. 2ᵐ,25. — L. 9ᵐ. — Par M. Petit (Jean).

Au centre, sur un écusson, on lit : *Architecture. Industrie.* De chaque côté, une femme est assise de profil. Celle de gauche, drapée, tient de la main droite un compas doré, et de l'autre main un rouleau. A ses pieds, un Génie, une flamme dorée au front, tient un flambeau dont la flamme est également dorée ; près de lui, un chapiteau. La femme de droite, demi-nue, parée d'un collier, tient de la main droite une navette, et de l'autre un marteau ; ces divers accessoires sont dorés. Un Génie, une flamme dorée au front, lui présente un vase doré. Près de lui, une ruche, une roue d'engrenage.

Fronton est. — Bas-relief. — H. 2ᵐ,25. — L. 9ᵐ. — Par M. Gruyère (Théodore-Charles).

Au centre, sur un écusson, on lit ; *Peinture. Sculpture.* De chaque côté, une femme est assise de profil ; toutes deux sont drapées. A droite, la Peinture tient le pinceau de la main droite, et la palette de l'autre main. Un Amour est à ses pieds. A gauche, la Sculpture tient le marteau d'une main, et le ciseau de l'autre. Un Amour est à ses pieds ; près de lui, un buste. Les accessoires sont dorés.

L'attique est orné de quatre médaillons avec figures décoratives.

Médaillons. — Pierre. — H. 3ᵐ,30. — L. 2ᵐ,20. — Par M. Maillet (Jacques-Léonard).

Un Amour nu, la tête penchée en avant, les bras levés, soutient, sur ses ailes recourbées, un médaillon circulaire, surmonté de la couronne impériale. De chaque côté du médaillon, une femme ailée. Celle de droite, presque nue, la tête de face ornée d'un diadème, posée sur la jambe gauche, la jambe droite fléchie, tient un flambeau de la main gauche ; le bras droit est relevé, appuyé sur le médaillon ; la main droite, tombante, tient une palme. La femme de gauche a le bras gauche dans la même attitude. Posée sur la jambe droite, la jambe gauche croisée par devant ; son bras droit, tombant le long du corps, tient une trompette. La tête est couronnée. Une draperie légère laisse découverts le bras, le sein droit et la jambe gauche. A terre, divers attributs, une couronne, des rouleaux.

Le même motif est répété quatre fois, chaque figure étant reproduite alternativement à gauche et à droite du médaillon.

Les sculptures d'ornements qui entourent les médaillons de l'attique, ainsi que tous les ornements de la façade, sont de M. Villeminot (Louis).

L'attique est également décoré de masques en bronze doré ; ces masques sont la dernière œuvre de Klagmann. Ils sont au nombre de cinquante-trois, reproduisant douze types de masques antiques, comiques et tragiques, et ils mesurent 0ᵐ,80.

Enfin, l'attique supporte divers groupes en bronze doré :

Groupe. — Bronze doré. — H. 7ᵐ,50. — L. du socle : 5ᵐ,50. — Par Gumery (Charles-Alphonse).

A gauche :

L'Harmonie.

Trois figures.

L'Harmonie, la tête radiée, les ailes déployées, drapée, étend le bras droit d'un geste noble, et tient la lyre du bras gauche.

A droite et à gauche, sont assises, presque accroupies, deux femmes demi-nues, ailées, tenant une trompette sur les genoux.

A droite :

La Poésie. — Groupe. — Bronze doré. — H. 7ᵐ,50. — L. du socle : 5ᵐ,50. — Par Gumery (Charles-Alphonse).

Trois figures.

La Poésie, la tête radiée, les ailes déployées, drapée, tient le sceptre de la main gauche, et de la main droite une couronne et un rouleau.

A droite et à gauche, sont assises, presque accroupies, deux femmes demi-nues, ailées, tenant chacune une couronne à la main.

Pégases du grand pignon de la scène. — Groupe. — Bronze. — H. 5ᵐ. — L. du socle : 2ᵐ,50. — Par M. Lequesne (Eugène-Louis).

Une femme, à demi drapée, vue presque de dos, la tête de profil, retient d'une main Pégase qui se cabre ; l'autre main est levée. Devant le cheval, un trophée d'instruments de musique : harpe, lyre, tambour de basque, etc., une guirlande.

Au sommet du pignon :

Apollon, la Poésie et la Musique. — Groupe. — Bronze. — H. jusqu'au sommet de la lyre : 7ᵐ,50. — L. 4ᵐ. Par M. MILLET (AIMÉ).

Apollon, les épaules couvertes d'une légère draperie qui retombe derrière lui, élève des deux mains la lyre au-dessus de sa tête.

A droite, la Poésie assise, complètement drapée, la tête légèrement tournée à gauche, tient le style de la main droite levée, prête à écrire, et une tablette de la main gauche.

A gauche, la Musique, la tête de face, assise, la jambe droite repliée, appuie la main gauche sur un tambour de basque que, de la main droite, elle tient posé sur le genou droit. Elle est vêtue de la tunique laconienne fendue ; les jambes nues sont chaussées de cothurnes.

FAÇADES LATÉRALES.

Les façades latérales, dont un pavillon occupe le centre, sont percées de chaque côté de ce pavillon, au rez-de-chaussée, de cinq grandes fenêtres cintrées, dont les balustrades sont en pierre de Sampan. Les balustrades des fenêtres du premier étage sont en marbre vert de Suède. Le second étage, correspondant aux œils-de-bœuf de la façade, est orné entre chaque fenêtre de bustes de musiciens, placés dans une niche circulaire dont le fond est revêtu de marbre rouge du Jura. Au-dessus, court, sous la corniche, un bandeau de marbre de Serravezza. Le chéneau est en bronze.

La frise du mur latéral de la scène est décorée de guirlandes, au-dessous desquelles sont placés des œils-de-bœuf dont les uns, pleins, sont garnis d'un fond de mosaïque ; les autres sont fermés par un grillage en fonte représentant une lyre.

Les deux pavillons, destinés à des usages différents, ne sont pas d'une construction semblable. Celui de l'est est percé d'arcades à jour, pour la descente à couvert des voitures. Celui de l'ouest, qui, à l'origine, devait former une dépendance de la loge du chef de l'État, est muni d'une double rampe carrossable qui aurait permis aux voitures de s'arrêter dans un vestibule clos et couvert, situé à la hauteur des loges du rez-de-chaussée. A l'entrée de la double rampe, s'élèvent des colonnes rostrales en granit d'Écosse ; chacune des entrées de ce pavillon est ornée de deux cariatides.

Les pavillons est et ouest sont ornés de chaque côté d'un fronton en pierre sculptée.

Les façades latérales sont entourées d'une balustrade en pierre polie, de Saint-Ylie, avec balustres en marbre bleu turquin. Cette balustrade est surmontée de vingt-deux statues lampadaires, et de huit colonnes en marbre bleu turquin foncé.

CÔTÉ OUEST.

Cariatides du pavillon ouest. — Statues. — Pierre. — H. 3ᵐ,80. — Diam. du socle : 0ᵐ,80. — Par M. MOREAU (MATHURIN).

Elles occupent la partie nord.

Figures drapées, symétriques. Un bras, tombant le long du corps, tient une palme de bronze ; l'autre bras, nu, élevé, tient une couronne de bronze. Les deux couronnes se rejoignent à la clef de l'arcade.

Cariatides du pavillon ouest. — Statues. Pierre. — H. 3ᵐ,80. — Diam. du socle : 0ᵐ,80. — Par ROBERT (ÉLIAS).

Elles occupent la partie sud.

Figures drapées, symétriques. D'un bras, elles tiennent élevées des palmes de bronze, qui s'entre-croisent à la clef de l'arcade ; l'autre bras est plié, la main appuyée sur la hanche.

Les frontons d'entrée du vestibule, supportés par ces cariatides, étaient ornés, à l'origine, d'aigles en bronze, de M. ROUILLARD (PIERRE-LOUIS). Ces emblèmes ont disparu au mois de septembre 1870.

A la même époque, on se borna à voiler les aigles de bronze, aux ailes déployées, des colonnes rostrales placées à l'entrée des rampes du pavillon. Ces aigles sont de M. JACQUEMART (HENRI-ALFRED).

Les bustes des façades latérales sont pour la partie sud-ouest, en commençant du côté de la façade :

Gambert.
Campra.
Rousseau.
Philidor.
Piccinni.
Païsiello.

Bustes. — Pierre. — H. 1ᵐ,20. — Par M. ITASSE (ADOLPHE).

Partie nord-ouest. En commençant du côté du pavillon :

Cherubini.
Méhul.
Nicolo.
Weber.

Bellini.
Adam.

Bustes. — Pierre. — H. 1ᵐ,20. — Par M. Denéchaux (Séraphin).

Deux frontons décorent les façades latérales aux extrémités.

Fronton sud-ouest :

La Musique et la Danse. — Bas-relief. — Pierre — H. 2ᵐ,25. — L. 9ᵐ. — Par M. Ottin (Auguste-Louis-Marie).

Au centre, sur un écusson, on lit : *la Musique, la Danse.*

A droite, une femme assise, demi-nue, dans une attitude inspirée, joue de la lyre.

A gauche, une femme assise, demi-nue, la tête tournée à droite, arrondit les bras, en jouant des castagnettes.

Aux pieds de chacune des deux figures se tient un Amour.

Le Chant et la Poésie. — Bas-relief. — Pierre. — H. 2ᵐ,25. — L. 9ᵐ. — Par M. Cabet.

Au centre, sur un écusson, on lit : *le Chant, la Poésie.*

A gauche, une femme demi-nue, assise, s'appuie sur la main gauche qui tient un rouleau ; la main droite est levée par un geste oratoire. A ses pieds, un Amour joue de la double flûte.

A droite, une femme demi-nue, assise, la tête levée d'un air inspiré, tient des tablettes de la main gauche, et de la main droite une plume qu'elle approche de l'encrier que lui présente un Amour placé à ses pieds.

Deux frontons décorent le pavillon ouest. Chacun de ces frontons porte, au milieu, les armes impériales, et, de chaque côté, une figure à demi couchée.

Fronton nord. — Bas-relief. — Pierre. — H. 2ᵐ,25. — L. 9ᵐ. — Par Travaux (Pierre).

De chaque côté du motif central, une femme ailée, demi-nue ; un Amour est à ses pieds. Auprès de l'Amour de droite, on distingue une chouette, une statuette de Minerve ; auprès de l'autre, qui tient un compas dans sa main appuyée sur un livre, des manuscrits, des rouleaux.

Fronton sud. — Bas-relief. — Pierre. — H. 2ᵐ,25. — L. 9ᵐ. — Par Pollet (Joseph-Michel-Ange).

De chaque côté du motif central, une femme assise, le torse droit. Celle de droite, demi-nue, tient une palme dans la main gauche.

Celle de gauche tient, de la main droite, un écusson ovale sur lequel on lit : *Sapientia principis.*

CÔTÉ EST.

Les bustes des façades latérales sont pour la partie sud-est, en commençant du côté de la façade :

Monteverde.
Durante.
Jomelli.
Monsigny.
Grétry.
Sacchini.

Bustes. — Pierre. — H. 1ᵐ,20. — Par M. Walter (Joseph-Adolphe-Alexandre).

Partie nord-est. En commençant du côté du pavillon :

Lesueur.
Berton.
Boïeldieu.
Hérold.
Donizetti.
Verdi.

Bustes. — Pierre. — H. 1ᵐ,20. — Par M. Bruyer (Léon).

Deux frontons décorent les façades latérales aux extrémités.

Fronton sud-est :

La Comédie et le Drame. — Bas-relief. — Pierre. — H. 2ᵐ,25. — L. 9ᵐ. — Par M. Girard (Noel-Jules).

Au centre, sur un écusson, on lit : *la Comédie, le Drame.*

A gauche, une femme assise, demi-nue, souriante, tient le masque comique de la main droite, et les verges de la satire de la main gauche. A ses pieds, un Amour.

A droite, une femme assise, vêtue d'une légère draperie, tient la torche de la main gauche, et le poignard de la main droite. A ses pieds, un petit génie lève les bras par un geste d'épouvante.

Fronton nord-est :

La Science et l'Art. — Bas-relief. — Pierre. — H. 2ᵐ,25. — L. 9ᵐ. — Par M. Maniglier (Henri-Charles).

Au centre, sur un écusson, on lit : *la Science, l'Art.*

A gauche, une femme demi-nue, la main droite posée sur son genou replié, appuie la main gauche sur un globe terrestre. Un petit

Génie lui présente un rouleau de la main gauche, et tient un flambeau de la main droite.

A droite, une femme demi-nue, assise, presque de face, porte la main au front d'un air pensif; la main gauche est levée. Un petit Génie lui présente une tablette; près de lui, une palette; près de la femme, un masque comique.

Deux frontons décorent le pavillon est. Chacun de ces frontons porte, au milieu, une horloge, et de chaque côté une figure à demi couchée.

Fronton sud. — Bas-relief. — Pierre. — H. 2m,25. — L. 9m. — Par M. TRUPHÈME (FRANÇOIS).

A droite, une femme avec des ailes de papillon, la tête de profil, tournée vers la gauche, vêtue d'une légère draperie, s'appuie du coude droit contre le motif central. Le bras gauche est pendant et ramené vers le centre. A ses pieds, un Amour tient un tambour de basque dans la main droite, et élève une coupe de la main gauche; près de lui, la marotte de la folie.

A gauche, une femme demi-nue, avec des ailes de papillon, la tête de profil, tournée vers la droite, le coude gauche relevé contre le motif central, s'appuie sur le bras droit. A ses pieds, un Amour joue des castagnettes; près de lui, un thyrse, une flûte de Pan.

Fronton nord. — Bas-relief. — Pierre. — H. 2m,25. — L. 9m. — Par M. SOBRE.

Deux femmes, sans ailes, sont à demi couchées. Celle de droite, presque nue, le torse de face, la tête couronnée de lierre, tournée vers la gauche, tient de la main droite une guirlande de fleurs qui se relie au motif central, et, du bras gauche replié, elle tient un thyrse. A ses pieds est un Amour élevant une coupe de la main droite, la main gauche appuyée sur un tambour de basque; près de lui, une flûte de Pan.

La femme de gauche, la tête de face, couronnée, se tient adossée au motif central; le coude gauche relevé, la main pendante. De la main droite, elle tient le burin. A ses pieds, un Amour, une étoile au front, le bras droit appuyé sur un chapiteau, élève un flambeau de la main gauche.

Lampadaires. — Statues. — Bronze. — H. 2m,25. — L. du socle : 0m,55. — Par M. CHABAUD (LOUIS-FÉLIX).

Ces statues sont au nombre de vingt-deux. Elles sont placées sur les balustrades et présentent deux types : *l'Étoile du matin* et *l'Étoile du soir.*

L'une des statues, *l'Étoile du soir*, du bras gauche, ramène sur son front un voile qui pend par derrière, et, du bras droit levé, soutient le lampadaire placé sur sa tête. La jambe droite est croisée devant la jambe gauche.

L'autre statue, *l'Étoile du matin*, du bras droit, rejette son voile derrière elle, et, du bras gauche, elle soutient le lampadaire placé sur sa tête. Elle est appuyée sur la jambe droite placée un peu en arrière; la tête est un peu tournée à droite.

FAÇADE POSTÉRIEURE.

Une porte monumentale et deux portes, fermées par une simple grille, donnent accès dans la cour de l'administration.

Le mur postérieur de la scène est percé d'une grande arcade qui, du neuvième au douzième étage, éclaire de vastes paliers.

Les masques, qui terminent les piliers de cette grande arcade, sont de M. CHABAUD. Ils représentent la *Tragédie* et la *Comédie.* Ils mesurent 1m,50. La tête de Minerve, en pierre, haute de cinq mètres, qui orne la clef de l'arcade, est du même artiste. C'est encore lui qui a modelé les masques des couronnements de cheminées.

INTÉRIEUR.

VESTIBULES.

En pénétrant dans le vestibule de la façade principale, dont le sol est revêtu d'un dallage à grands compartiments, le public aperçoit, en face, quatre statues assises, représentant quatre compositeurs des écoles française, italienne, allemande et anglaise. Chacun d'eux porte le costume de son temps. Au-dessus de ces statues, sont sculptées les armes de la ville natale de chaque compositeur.

Ces figures devaient être exécutées en marbre; pour le moment, c'est le modèle en plâtre qui est mis en place.

Rameau. — Statue. — Plâtre. — H. 1m,90. — L. du socle : 1m,20. — Par M. ALLASSEUR (JEAN-JULES).

Assis, de face, drapé dans un manteau retombant sur les genoux, il lit le manuscrit du *Traité de l'Harmonie*, qu'il tient de la main gauche. Le coude gauche est appuyé sur le bras du fauteuil. La main droite, reposant sur le bras du fauteuil, tient une plume.

Sous le fauteuil, à droite, des partitions, un archet; à gauche, un violon, des lauriers.

Lulli. — Statue. — Plâtre. — H. 1m,90. — L. du socle : 1m,20. — Par M. SCHOENEWERK (ALEXANDRE).

Assis, de face, le regard haut, inspiré, la

main droite sur le genou gauche, la jambe droite repliée en arrière, il tient un manuscrit dans la main gauche. Le bras gauche est accoudé sur un volume manuscrit, posé sur le fauteuil ; on y lit les titres des principaux opéras de Lulli : *Alceste*, *Thésée*, *Roland*, *Armide*.

Sur le sol, à droite, des manuscrits.

Gluck. — Statue. — Plâtre. — H. 1ᵐ,90.
— L. du socle : 1ᵐ,20. — Par M. CAVELIER (JULES-PIERRE).

Assis, de face, vêtu d'une pelisse fourrée, la jambe gauche un peu en arrière ; de la main gauche, il tient un manuscrit appuyé sur le genou gauche. La main droite, levée, tient la plume. La tête levée, le regard dirigé vers la droite, il semble chercher une inspiration.

A gauche, sur le socle, une lyre et des couronnes ; sous le fauteuil, des partitions.

Haendel. — Statue. — Plâtre. — H. 1ᵐ,90.
— L. du socle : 1ᵐ,20. — Par M. SALMSON (JEAN-JULES).

Assis, de face, la jambe droite repliée, le coude gauche au bras du fauteuil, il tourne la tête vers la gauche. Le bras droit levé, tenant la plume de la main droite, il semble saisir une mélodie et se préparer à l'écrire.

Sous le fauteuil, d'un côté, une lyre et des lauriers ; de l'autre, la partition du *Messie*.

En face de chacune de ces statues, un groupe de lanternes repose sur des gaines de marbre de Beyrède.

De chaque côté de ce vestibule, on en trouve un autre, de forme octogonale, communiquant avec les galeries latérales et dont les motifs de sculpture décorative ont été exécutés par M. HURPIN.

Par chacune des baies du vestibule principal, dix marches, en marbre vert de Suède, donnent accès à un second vestibule, destiné au service du contrôle, orné de huit panneaux décorés de plaques en marbre de Sarrancolin, et sculptés par MM. KNETH et CHABAUD.

De là, on voit en face de soi le grand escalier.

Les spectateurs qui sont descendus de voiture sous le pavillon est arrivent au même point par un autre chemin.

Après avoir traversé une galerie close, où une double série de portes intercepte les courants d'air, ils pénètrent dans un vaste vestibule circulaire, situé juste au-dessous de la salle.

La voûte de ce vestibule est supportée par seize colonnes cannelées, en pierre du Jura, ornées de chapiteaux en marbre blanc d'Italie, qui forment tout autour un portique garni de bancs.

Le centre de la voûte est occupé par un zodiaque, entouré de douze têtes rappelant les signes du Zodiaque, et de quatre têtes rappelant les quatre points cardinaux. Le tout est sculpté par M. CHAPUD.

Une inscription circulaire, dont les lettres enlacées semblent au premier aspect former des arabesques, contient le nom de l'architecte et les dates de la construction de l'édifice.

Au milieu du vestibule est placée une statue dont le socle est entouré d'un divan.

Mercure. — Statue. — Bronze. — H. 1ᵐ,50.
— Par DURET (FRANCISQUE).

Mercure, posé sur la jambe droite, la gauche appuyée sur un petit tertre, tient de la main gauche une lyre que la main droite levée vient de faire vibrer.

A gauche de ce vestibule, trois galeries mènent au grand escalier.

Les galeries de droite et de gauche aboutissent aux premières rampes qui, par vingt marches, conduisent à la hauteur du vestibule du contrôle.

La galerie du milieu aboutit au-dessous de la voûte du palier central du grand escalier. Là, au milieu d'un bassin d'où s'élancent en branches recourbées des appareils d'éclairage, est placée sur un trépied qui baigne dans le bassin :

La Pythonisse. — Bronze. — Hauteur totale avec le trépied : 2ᵐ,90. — Par MARCELLO (pseudonyme de la duchesse COLONNA DE CASTIGLIONE).

A la base du trépied s'enroulent des serpents.

La pythonisse, assise, demi-nue, la jambe droite ramenée sous la gauche pendante, se penche, en s'appuyant sur le bras droit posé en arrière, à l'angle du trépied. Elle regarde à droite, le bras gauche tourné en dedans, la main ouverte par un geste défensif. Des serpents s'enroulent dans sa chevelure inculte.

GRAND ESCALIER.

Les marches du grand escalier sont de marbre blanc de Serravezza ; elles sont bordées par une balustrade en onyx, dont les deux cent vingt-huit balustres, en marbre rouge antique, reposent sur des socles de marbre vert de Suède. Les voûtes du palier central et les colonnes qui les soutiennent, construites en pierre de l'Échaillon, sont ornées d'attributs et d'ornements divers, au milieu de délicates arabesques.

A la hauteur du vestibule de la façade, la rampe centrale de l'escalier aboutit à un palier qui donne accès par une porte monumentale aux baignoires, à l'amphithéâtre et à

l'orchestre, puis, par les rampes latérales, à l'étage des premières loges et du foyer.

Aux abords de la rampe centrale sont placées, de chaque côté, des figures décoratives supportant des appareils d'éclairage.

Côté ouest.

Figures décoratives. — Groupe. — Galvanoplastie. — H. 2^m,60. — Diam. du socle : 0^m,90. — Par M. CARRIER-BELLEUSE (ALBERT-ERNEST).

Trois figures.

Au centre, une femme demi-nue tient sur la tête, de la main gauche, un lampadaire à six branches, de quatre lumières chacune. De la main droite, placée à la hauteur de la hanche, elle tient un faisceau de sept lumières. Devant elle, une femme demi-nue, vue de dos, assise sur le socle, la tête tournée à droite, tient de la main droite une coupe d'où sort un autre faisceau de sept lumières, qui se trouve à la même hauteur que le premier; de la main gauche, qui tient une couronne, elle s'appuie sur le socle. Une draperie, retenue par une riche ceinture d'orfèvrerie, couvre la jambe droite, et retombe sur l'onyx du piédestal. Derrière, un enfant nu, courant, le pied droit à terre, tient de la main gauche un faisceau de sept lumières.

Côté est.

Figures décoratives. — Galvanoplastie. — H. 2^m,60. — Diam. du socle : 0^m,90. — Par M. CARRIER-BELLEUSE (ALBERT-ERNEST).

Au centre, une femme demi-nue tient sur la tête, de la main droite, un lampadaire à six branches, de quatre lumières chacune; de la main gauche, elle tient un faisceau de sept lumières. Devant elle, une femme assise, de face, la tête tournée à gauche, tient, de la main droite levée, un faisceau de sept lumières, qui se trouve à la même hauteur que le premier; elle s'appuie de la main gauche sur un tambour de basque, posé sur le socle; la jambe gauche, nue, est repliée sous la jambe droite couverte d'une draperie qui retombe sur le socle; le pied, nu, est pendant. Par derrière, un enfant nu, dansant, cambré à droite, tient de la main gauche un faisceau de sept lumières, et, de la main droite, relève la draperie de la figure centrale.

La porte monumentale du palier central, exécutée avec des marbres précieux, est décorée de deux cariatides, qui soutiennent un fronton au-dessus duquel deux enfants, en marbre blanc, s'appuient sur les armes de la Ville de Paris

Côté ouest.

La Tragédie. — Statue. — Marbre et bronze. — H. 2^m,60. — L. du socle : 0^m,70. — Par M. THOMAS (JULES).

Le corps est en bronze, les draperies sont en marbre. La tête est ceinte d'un diadème doré; les bras sont nus; le bras droit, accoudé sur la base de l'une des grandes colonnes de l'escalier, tient une épée à lame argentée, la pointe appuyée sur le soubassement de la colonne; la main gauche est posée à la hanche, le poing fermé. Un masque tragique est placé sur le soubassement. La tunique et la robe sont de marbre vert de Suède; le manteau et la chlamyde, de marbre jaune. La jambe droite, nue depuis le genou, s'appuie à droite sur le pied fléchi. La ceinture et le cothurne sont dorés.

Côté est.

La Comédie. — Statue. — Marbre et bronze. — H. 2^m,60. — L. du socle : 0^m,70. — Par M. THOMAS (JULES).

Le corps est en bronze, les draperies sont en marbre. La tête, dont les cheveux sont nattés, est couronnée de lauriers dorés. La main droite ouverte repose sur la hanche. La main gauche relevée tient une harpe dorée, appuyée sur le soubassement de la colonne voisine. La robe et la tunique sont de marbre jaune; la chlamyde est de marbre vert de Suède; les sandales sont dorées.

Les bronzes de ces deux cariatides ont été exécutés par M. CHRISTOFLE. La marbrerie, comme toute celle de l'escalier, a été faite par MM. DROUET et LOZIER.

Au-dessus du fronton que supportent les deux cariatides que nous venons de décrire :

Enfants. — Statues. — Marbre. — Hauteur totale avec le blason aux armes de la ville de Paris : 1^m,50. — Par M. THOMAS (JULES).

Ces enfants au nombre de deux soutiennent d'un bras la couronne murale, l'autre bras tient l'écusson décoré des armes de la ville de Paris.

Au premier étage, tout autour de la cage de l'escalier, s'élèvent trente colonnes monolithes de marbre Sarrancolin, aux bases et aux chapiteaux en marbre blanc de Saint-Béat. Du côté de l'avant-foyer, ces colonnes sont accouplées par groupe de quatre; sur les autres faces, elles sont accouplées par deux, et au droit de chaque colonne, sur le mur correspondant, est placé un pilastre en marbre fleur de pêcher ou en brèche violette. Ces

colonnes et ces pilastres soutiennent les archivoltes des arcades de la voûte.

Autour de la cage de l'escalier, devant le soubassement de chaque groupe de colonne, sont placés des candélabres portant cinq lumières.

La voûte est percée de douze pénétrations en forme d'arcades, correspondant aux arcades inférieures. Les têtes d'enfants des tympans des arcades ont été sculptées par M. CHABAUD (LOUIS-FÉLIX), qui a également sculpté les huit têtes des dessus de portes, représentant des types d'habitants des quatre parties du monde.

L'entre-colonnement qui, du côté du foyer, s'ouvre jusqu'à la hauteur des arcades, est, sur les autres faces, relié par des balcons qui correspondent à chacun des étages de la salle. Au premier étage, ils avancent sur la cage de l'escalier, par un encorbellement dont les balustres, de spath-fluor, et les dés, de marbres divers, supportent une rampe en onyx d'Algérie. Au second et au troisième étage, ces balcons sont en bronze ; au-dessus, ils sont en marbre de Campan et en pierre de Saint-Ylie, et supportent des pots à feu éclairant la partie supérieure de l'escalier.

Les sculptures de la partie inférieure de l'escalier ont été exécutées par M. CORBOZ ; à partir du niveau des premières loges, elles sont de M. CHOISELAT.

La voûte, percée d'une lanterne qui, pendant le jour, suffit à éclairer toutes les parties de l'escalier et permet d'en apprécier toutes les splendeurs, est décorée de quatre grands caissons où sont peints des sujets allégoriques.

Côté nord :

Le Triomphe d'Apollon. — Toile marouflée. — H. 5ᵐ. — L. à la base : 15ᵐ. — Au sommet : 4ᵐ. — Par PILS (ISIDORE-ALEXANDRE-AUGUSTE).

Trois figures.

Apollon, le carquois sur l'épaule, est debout sur son char, traîné par quatre coursiers qui occupent toute la partie gauche de la composition. Derrière le dieu, on aperçoit le disque enflammé du soleil.

Au centre, une femme ailée, planant au-dessus d'Apollon, le couronne de la main gauche, et tient la trompette de la main droite.

A droite, une pythonisse vêtue d'une draperie bleue foncée, la main droite au front, d'un geste inspiré, tient le livre du destin ouvert sur ses genoux. A ses pieds, sont déposés d'autres livres, le masque tragique et le masque comique. A sa droite, fume le trépied de Delphes, près duquel se dresse le serpent symbolique.

Côté est :

Minerve combattant la force brutale devant l'Olympe réuni. — Toile marouflée. — H. 5ᵐ. — L. à la base : 15ᵐ. — Au sommet : 4ᵐ. — Par PILS (ISIDORE-ALEXANDRE-AUGUSTIN).

Dix-huit figures.

A droite, une divinité ailée, drapée de jaune, couronne Minerve qui, personnifiant la lutte de l'intelligence contre la force matérielle, fait reculer Neptune armé de son trident. La déesse, la tête couverte du casque d'or, revêtue de la cuirasse aux écailles d'or, tient, avec un geste de menace, la branche d'olivier de la main droite, et se couvre de l'égide de la main gauche. Un olivier est à ses pieds ; sur un des rameaux se tient la chouette.

A côté de Neptune, Amphitrite, vue de dos, apparaît au milieu des flots qui viennent se briser sur le rivage où se tient Minerve. Plus loin, un cheval marin s'enfuit.

A gauche, au premier plan, Vulcain, vu de dos, son marteau dans la main droite, est à côté de Vénus, debout, tenant un miroir de la main gauche. Près de Vénus, à sa droite, se jouent trois Amours, l'un sous son bras à demi relevé, les deux autres voltigeant près de sa tête ; à sa gauche, l'Amour se tient debout, son carquois à ses pieds ; derrière lui, sur le char d'où la déesse vient de descendre, se tient le paon de Junon.

A gauche de Vulcain, un enfant tient un casque ; au-dessous sont entassées des armes : un casque, un bouclier, une masse d'armes, des lances.

Au centre, entre Vénus et Minerve, Junon, à demi vêtue d'une draperie bleue, offre l'ambroisie à un aigle placé à sa droite. Mercure est assis, le caducée dans la main droite.

Plus loin, on aperçoit vaguement d'autres groupes de divinités ; au second plan, un dieu et une déesse ; plus loin encore, trois figures dont l'une tient une lyre.

Côté sud :

Le Charme de la musique. — Toile marouflée. — H. 5ᵐ. — L. à la base : 15ᵐ. — Au sommet : 4ᵐ. — Par PILS (ISIDORE-ALEXANDRE-AUGUSTE).

Dix-huit figures.

Au centre, Orphée, la tête radiée, jouant d'un instrument à archet, charme les animaux. Près de lui, une femme demi-nue, drapée de vert, s'appuie sur une urne, emblème des sources de l'harmonie.

Un tigre, un lion se roulent aux pieds d'Or-

phée; plus loin, un paon écoute; Cerbère à la triple tête, à la queue de dragon, semble vouloir escalader le nuage sur lequel Orphée est assis.

A gauche, l'Amour, versant à boire à un faune, personnifie la musique bachique.

La musique champêtre est représentée par une femme aux côtés de laquelle est assis un faune tenant un chalumeau.

Derrière eux, un groupe de trois femmes demi-nues, dansant en se tenant par la main, représente la musique de danse.

A gauche, dans le lointain, on aperçoit deux nymphes, dont l'une tient un tambour de basque. Plus loin, une troisième semble accourir.

A la droite d'Orphée, la musique guerrière est représentée par des chevaliers armés de toutes pièces, qui s'avancent montés sur des chevaux bardés de fer. Au premier plan, un chevalier fait retentir la trompette. D'autres chevaliers le suivent, déployant des étendards; le cortége se perd dans l'éloignement.

Côté ouest:

La Ville de Paris recevant le plan du nouvel Opéra. — Toile marouflée. — H. 5ᵐ. — L. à la base: 15ᵐ. — Au sommet: 4ᵐ. — Par Pils (Isidore-Alexandre-Auguste).

Sept figures.

A droite, la Ville de Paris, représentée par une femme revêtue de la cuirasse, drapée de violet, est assise sur le vaisseau symbolique. L'écusson aux armes de Paris est à sa droite. Elle s'appuie de la main gauche sur un glaive nu, et, de la droite, semble accepter le plan qui lui est présenté.

A ses pieds, est couchée une femme demi-nue représentant la Seine; des fruits, des raisins, des fleurs, sont le symbole de la fertilité des régions qu'elle arrose.

A gauche, au premier plan, la Peinture, vue presque de dos, la tête de profil, vêtue d'une tunique blanche et d'un manteau de pourpre, tient la palette d'une main et le pinceau de l'autre. Derrière elle, sont entassés des objets d'art, des armes, un bouclier, une hallebarde, un casque, des étendards.

Au-dessus, une femme vêtue d'une tunique jaune, assise, tenant un livre ouvert sur ses genoux, le bras droit appuyé sur une lyre, le masque tragique à ses pieds, personnifie l'alliance de la poésie et de la musique.

Plus à droite, une femme demi-nue, la Sculpture, tient le marteau de la main gauche, et de la main droite la statuette d'or de l'*Venus victrix*, debout sur une sphère d'azur. A ses pieds, sont épars des tapis, des aiguières, des armes ciselées, des pièces d'orfèvrerie, des porcelaines.

Vers le centre, une femme vêtue d'une draperie orange, personnifiant l'architecture, présente le plan du nouvel Opéra à la Ville de Paris.

Au-dessus, le Génie des beaux-arts, auprès de Pégase, élève son flambeau.

AVANT-FOYER.

L'avant-foyer se compose d'une galerie de vingt mètres de long, à chaque extrémité de laquelle se trouve un salon ouvert, qui communique avec les corridors du premier étage de la salle.

La galerie donne d'un côté sur le grand escalier, de l'autre sur le grand foyer. Cette dernière partie est ornée de huit pilastres en marbre fleur de pêcher, portant des arcades dans le tympan desquelles des enfants, assis sur la corniche, soutiennent des médaillons.

Premier tympan (côté est). — H. des tympans: 1ᵐ,40. — L. 5ᵐ.

A gauche:

La Peinture en bâtiments. — Statue. — Plâtre. — H. 1ᵐ,30. — Par M. Chevallier (H.).

Un enfant ailé, nu, est assis sur la corniche, les jambes pendantes, les pieds croisés. Il tient le pinceau de la main droite; le bras gauche est accoudé sur le médaillon, la main gauche levée. La tête, de profil, est tournée à droite. Des deux côtés, accessoires de peinture en bâtiment: bidon à essences, brosses, règles, seau à couleurs, etc.

A droite:

La Fumisterie. — Statue. — Plâtre. — H. 1ᵐ,30. — Par M. Chevallier (H.).

Un enfant ailé, nu, est assis sur la corniche, la jambe gauche repliée sous la droite pendante. La tête est tournée à gauche; le bras droit relevé est accoudé au médaillon. La main gauche, passée derrière un tuyau de cheminée, tient la raclette; à gauche, accessoires de fumiste et de ramoneur.

Deuxième tympan (dans l'axe). H. 1ᵐ,40. — L. 5ᵐ.

A gauche:

La Mosaïque. — Statue. — Plâtre. — H. 1ᵐ,30. — Par M. Mathieu-Meusnier (Rolland).

Un enfant ailé, presque nu, est assis; le pied droit posé sur la corniche, la jambe

gauche pendante. La tête est de face, les cheveux sont frisés à la mode de l'antique Orient; le bras gauche est appuyé sur l'écusson; il tient de la main gauche un petit cube de mosaïque, de la main droite le marteau du mosaïste.

A droite :

La Mécanique. — Statue. — Plâtre. — H. 1ᵐ,30. — Par M. Matthieu-Meusnier (Rolland).

Un enfant ailé, presque nu, est assis, le pied gauche posé sur la corniche, le pied droit pendant. La tête est de face; il tient des deux mains une roue d'engrenage placée à droite.

Troisième tympan (côté ouest). H. 1ᵐ,40. — L. 5ᵐ.

A gauche :

La Couverture. — Statue. — Plâtre. — H. 1ᵐ,30. — Par M. Guitton (Gaston-Victor-Édouard-Gustave).

Un enfant ailé, nu, est assis sur la corniche, le pied droit ramené sous la jambe gauche, la tête, de profil, tournée à gauche; la main droite, relevée, s'appuie sur un chéneau; le bras gauche est accoudé à l'écusson; la main gauche tient l'outil du poseur d'ardoises; sur la corniche, le fourneau et les outils du soudeur.

A droite :

La Marbrerie. — Statue. — Plâtre. — H. 1ᵐ,30. — Par M. Guitton (Gaston-Victor-Édouard-Gustave).

Un enfant ailé, nu, est assis, le pied gauche sur la corniche, la jambe droite pendante, la tête tournée à droite; le bras droit est accoudé à l'écusson; dans la main droite, le marteau du marbrier. La main gauche tient le ciseau; sur la corniche, à gauche, le maillet, le compas, un chapiteau.

Entre les pilastres, se trouvent alternativement trois portes de sept mètres de haut, donnant accès sur le grand foyer, et deux panneaux ornés de glaces. Sur les pieds-droits des extrémités, de chaque côté de la galerie, sont appendus, au milieu de palmes en bronze, quatre médaillons en émail.

Chacun de ces médaillons représente, sur un fond bleu, un instrument de musique de la France, de l'Égypte, de la Grèce, de l'Italie, entouré de feuillages caractéristiques.

Le nom du pays, en grec, est inscrit dans un cartouche, au-dessous de chacun de ces médaillons.

ΓΑΛΛΙΑ. — Médaillon sur émail. — Diam. : 1ᵐ. — Par M. Sollier (Émile).

L'instrument caractéristique de la France est l'Oliphant.

ΑΙΓΥΠΤΟΣ. — Médaillon sur émail. — Diam. : 1ᵐ. — Par M. Sollier (Émile).

L'instrument caractéristique de l'Égypte est le Sistre.

ΕΛΛΑΣ. — Médaillon sur émail. — Diam. : 1ᵐ. — Par M. Sollier (Émile).

L'instrument caractéristique de la Grèce est la Lyre.

ΙΤΑΛΙΑ. — Médaillon sur émail. — Diam. : 1ᵐ. — Par M. Sollier (Émile).

Les instruments caractéristiques de l'Italie sont le Tambour de basque et la Flûte de Pan.

Le sol de la galerie, comme celui de tout l'étage et des corridors de la salle, est dallé de mosaïque.

La voûte est également entièrement revêtue de mosaïque.

Parmi toutes les splendeurs artistiques du Nouvel-Opéra, l'emploi de la mosaïque est un des moyens décoratifs auxquels l'architecte attachait le plus de prix et qu'il tenait le plus à réaliser.

Le Nouvel-Opéra en a montré, en France, le premier spécimen.

Le dallage des sols est formé de petits dés de marbre noyés dans un enduit de ciment. Le revêtement des voûtes de l'avant-foyer est exécuté au moyen de fragments de pâtes vitrifiées, colorées, ou garnies d'un fond d'or. Ce revêtement s'étend sur toutes les surfaces, suit toutes les courbes. La décoration comprend quatre grands caissons entourés d'ornements de toute sorte, d'instruments de musique, d'animaux, d'arabesques, etc.

Caissons de la voûte en mosaïque. — H. 2ᵐ,80. — L. 1ᵐ,55. — Exécutés d'après les cartons de M. de Curzon (Paul-Alfred), par M. Salviati. — Toutes les figures sont incrustées sur un fond d'or.

Premier caisson (côté est).

ΑΡΤΕΜΙΣ. ΕΝΔΥΜΙΩΝ. — Mosaïque. — H. des figures 2ᵐ,50. — Par M. Salviati.

Diane, drapée de bleu, soutient Endymion, demi-vêtu de pourpre. Il a les yeux fermés, le bras gauche pendant, le droit replié sur l'épaule de la déesse.

Deuxième caisson.

ΟΡΦΕΥΣ. ΕΥΡΥΔΙΚΗ. — Mosaïque. — H. des figures 2ᵐ,50. — Par M. Salviati.

Eurydice, drapée de violet, ayant encore sur le visage la pâleur de la mort, suit Orphée, demi-drapé de rouge, qui la guide de la main droite et tient sa lyre de la main gauche.

Troisième caisson.

ΚΕΦΑΛΟΣ. ΕΩΣ. — Mosaïque. — H. des figures 2ᵐ,50. — Par M. Salviati.

L'Aurore, vêtue de rouge, une draperie bleue flottant au-dessus de sa tête, emporte dans ses bras Céphale nu.

Quatrième caisson (côté ouest).

ΨΥΧΗ. ΕΡΜΗΣ. — Mosaïque — H. des figures 2ᵐ,50. — Par M. Salviati.

Psyché est drapée de bleu, couverte d'un voile blanc; un papillon voltige au-dessus de sa tête. Mercure tient le caducée de la main gauche et soutient Psyché de la main droite.

Ces caissons ont été exécutés sur les cartons de M. de Curzon (Paul-Alfred). Toutes les figures des caissons sont incrustées sur fond d'or.

A l'extrémité de chaque voûte une inscription en caractères grecs épigraphiques est tracée en mosaïque. En voici le sens :

La mosaïque décorative a été appliquée, pour la première fois en France, pour l'ornementation de cette voûte et la vulgarisation de cet art.

Les figures, peintes par de Curzon, ont été exécutées par Salviati; Facchina a exécuté les ornements; l'architecture est de Charles Garnier.

Dans chacun des salons ouverts, placés à l'extrémité de la galerie de l'avant-foyer, se trouvent deux tympans décorés de figures allégoriques, accoudées à un médaillon. Ces figures sont teintées d'un ton de vieil ivoire.

SALON OUVERT (du côté ouest).

Tympan, côté est. — H. 1ᵐ,40. — L. 5ᵐ.

A droite :

La Menuiserie. — Statue. — Plâtre. — H. 1ᵐ,30. — Par M. Dubray (Vital-Gabriel).

Une femme demi-nue, les ailes déployées, la tête inclinée à gauche, est assise sur la corniche, la jambe droite pendante, la gauche repliée. Elle est chaussée de sandales. Le bras droit est accoudé sur le médaillon central; de la main droite elle tient un serrejoint.

A gauche :

La Tapisserie. — Statue. — Plâtre. — H. 1ᵐ,30. — Par M. Dubray (Vital-Gabriel).

Une femme demi-nue, les ailes déployées, est assise sur la corniche. La jambe gauche est repliée sous la jambe droite pendante. Elle est chaussée de brodequins. La main droite appuyée sur l'angle d'un divan capitonné, orné d'un gland, tient le marteau de tapissier; la main gauche tient une torchère.

Tympan, côté sud. — H. 1ᵐ,40. — L. 5ᵐ.

A droite :

Le Gaz. — Statue. — Plâtre. — H. 1ᵐ,30. — Par M. Cugnot (Louis-Léon).

Une femme nue, les ailes déployées, est assise sur la corniche, la jambe droite repliée sous la jambe gauche pendante; les pieds sont nus. La tête, légèrement relevée, est tournée à gauche. Elle tient de la main droite l'allumoir; la main gauche montre un candélabre allumé; près du candélabre un compteur à gaz.

A gauche :

Le Pavage. — Statue. — Plâtre. — H. 1ᵐ,30. — Par M. Cugnot (Louis-Léon).

Une femme, les ailes déployées, est assise sur la corniche, la jambe gauche repliée sous la jambe droite pendante; les pieds sont nus. La tête est tournée à droite. Elle est vêtue d'une tunique serrée par un ceinturon auquel est attachée une gourde. La main droite tient le hie, près d'un tas de pavés; le bras gauche est appuyé sur le médaillon central. Dans la main gauche le marteau du paveur.

SALON OUVERT (du côté est).

Tympan, côté est. — H. 1ᵐ,40. — L. 5ᵐ.

A droite :

La Charpente. — Statue. — Plâtre. — H. 1ᵐ,30. — Par M. Delaplanche (Eugène).

Une femme demi-vêtue, les ailes déployées, est assise sur la corniche, la jambe droite croisée sur la jambe gauche pendante. Les pieds sont nus; la tête est de face. Elle tient le compas de la main droite, la hache et la bisaiguë de la main gauche.

A gauche :

La Terrasse. — Statue. — Plâtre. — H. 1m,30. — Par M. DELAPLANCHE (EUGÈNE).

Une femme demi-vêtue, les ailes déployées, est assise sur la corniche, la jambe gauche pendante, le pied droit posé sur la corniche; les pieds sont nus; sa tête est tournée à gauche; elle tient de la main gauche le cordeau, de la main droite la pelle et la pioche.

Tympan, côté sud. — H. 1m,40. — L. 5m.

A droite :

La Serrurerie. — Statue. — Plâtre. — H. 1m,30. — Par M. BARRIAS (LOUIS-ERNEST).

Une femme demi-vêtue, les ailes déployées, est assise, la jambe gauche sur la corniche, la droite pendante; les pieds sont nus. Sa tête vue de face est coiffée d'une calotte d'acier. Elle tient de la main droite un marteau appuyé sur une enclume, et appuie le coude gauche sur un établi muni de son étau.

A gauche :

La Maçonnerie. — Statue. — Plâtre. — H. 0m,30. — Par M. BARRIAS (LOUIS-ERNEST).

Une femme demi-vêtue, les ailes déployées, est assise, le pied droit posé sur la corniche, la jambe gauche pendante; les pieds sont nus. Sa tête est tournée à droite. Elle tient de la main gauche le fil à plomb, et de la main droite une truelle. A gauche est placée une auge, recouverte de la taloche, sur laquelle sont posés des sacs de plâtre.

Au bout des salons ouverts, se trouvent encore de petits salons circulaires, communiquant avec le grand foyer. Du sommet de la voûte divergent des rayons qui, dorés du côté est et argentés du côté ouest, sont l'emblème du jour et de la nuit.

L'étamage des glaces qui ornent ces salons est également doré d'un côté et argenté de l'autre.

L'avant-foyer est éclairé par trois lustres d'un style byzantin.

GRAND FOYER.

Le grand foyer, long de cinquante-quatre mètres, sur treize de large et dix-huit de hauteur, est d'une tonalité générale de vieux or, l'ensemble étant recouvert d'un ton semblable à la couleur que prend l'ombre des dorures, et les parties saillantes étant seules dorées ou rehaussées.

Du côté du grand escalier, trois grandes portes donnent accès dans le foyer. A droite et à gauche de la porte centrale de grandes glaces de sept mètres de haut s'élèvent à partir du sol. De l'autre côté, cinq grandes portes donnent accès sur la *loggia*.

De chaque côté du foyer dix colonnes accouplées sont couronnées par un entablement donnant naissance aux voussures.

A chacun des angles de l'entablement sont assis deux enfants.

Enfants, aux angles de l'entablement. — Plâtre. — H. des figures : 2m,00. — Par M. JULES THOMAS.

Chacun de ces enfants est assis, un pied posé sur la corniche, une jambe pendante. Ils sont dorés de deux ors.

Au-dessus de chaque colonne, vingt statues, également dorées de deux ors, personnifient les qualités nécessaires à l'artiste. Sur le socle de chacune de ces statues le nom est inscrit en grec.

Ces statues sont les suivantes, en commençant à l'est, par l'angle gauche du foyer, du côté de la *loggia*.

L'Imagination. — Statue. — Plâtre. — H. 2m,50. — Par M. BOURGEOIS (LOUIS-MAXIMILIEN).

Drapée, la tête levée, le regard inspiré, elle lève le bras droit; la main gauche est ramenée près du coude droit.

Sur le socle est écrit : Η ΕΙΔΩΠΟΙΙΑ.

La Beauté. — Statue. — Plâtre. — H. 2m,50. — Par M. SOITOUX (JEAN-FRANÇOIS).

Demi-nue, de la main droite relevée et de la main gauche, elle écarte le voile qui la couvre; à ses pieds un miroir, un coffret.

Sur le socle est écrit : Η ΚΑΛΛΟΣΥΝΗ.

La Grâce. — Statue. — Plâtre. — H. 2m,50. — Par M. LOISON (PIERRE).

Souriante, elle relève son voile de la main gauche levée; la main droite écarte à demi la draperie qui couvre son sein.

Sur le socle est écrit : Η ΧΑΡΙΣ.

La Pensée. — Statue. — Plâtre. — H. 2m,50. — Par M. FRANCESCHI (JULES).

Drapée, la tête inclinée, et semblant méditer, elle a la main gauche levée près du

menton ; le bras droit est plié, la main droite près de la hanche gauche.

Sur le socle est écrit : Η ΔΙΑΝΟΙΑ.

La Dignité. — Statue. — Plâtre. — H. 2ᵐ,50. — Par M. SANZEL (FÉLIX).

Elle est drapée, la tête levée, de face ; les bras croisés.

Sur le socle est écrit : Η ΕΥΠΡΕΠΕΙΑ.

L'Indépendance. — Statue. — Plâtre. — H. 2ᵐ,50. — Par M. VARNIER (HENRI).

Drapée, la tête tournée à droite, tenant le style de la main droite relevée, et un manuscrit de la main gauche, elle personnifie l'écrivain.

Sur le socle est écrit : Η ΑΥΤΟΝΟΜΙΑ.

La Fantaisie. — Statue. — Plâtre. — Par M. CHAMBARD (LOUIS-LÉOPOLD).

Couronnée de fleurs, posée sur la jambe droite, la jambe gauche croisée, du bras droit elle ramène à la hauteur de la hanche les plis de sa tunique ; la main gauche soutient la tête penchée dans une attitude de rêverie.

Sur le socle est écrit : Η ΦΑΝΤΑΣΙΑ.

La Passion. — Statue. — Plâtre. — H. 2ᵐ,50. — Par M. DEBUT (DIDIER).

Drapée, la main gauche placée sur le cœur, elle élève un flambeau de la main droite.

Sur le socle est écrit : Η ΕΠΙΘΥΜΙΑ.

La Foi. — Statue. — Plâtre. — H. 2ᵐ,50. — Par M. OLIVA (ALEXANDRE-JOSEPH).

Drapée, elle appuie la main droite sur un bouclier ; la main gauche levée montre le ciel.

Sur le socle est écrit : Η ΠΙΣΤΙΣ.

L'Élégance. — Statue. — Plâtre. — H. 2ᵐ,50. — Par M. ISELIN (HENRI-FRÉDÉRIC).

Drapée, parée d'un collier, de la main droite pendante elle relève un pli de sa tunique ; la main gauche tient un éventail.

Sur le socle est écrit : Η ΚΟΜΨΕΙΑ.

Première figure à l'angle nord-ouest :

La Philosophie. — Statue. — Plâtre. — H. 2ᵐ,50. — Par M. TOURNOIS (JOSEPH).

Elle est drapée, la main droite au menton dans une attitude pensive.

Sur le socle est écrit : Η ΦΙΛΟΣΟΦΙΑ.

La Modération. — Statue. — Plâtre. — H. 2ᵐ,50. — Par M. GAUTHIER (CHARLES).

Drapée, le bras droit ramené à gauche, elle tient un mors de la main gauche.

Sur le socle est écrit : Η ΕΥΦΡΟΣΥΝΗ.

L'Espérance. — Statue. — Plâtre. — H. 2ᵐ,50. — Par M. BREYER (LÉON).

La jambe droite à demi drapée, le sein gauche nu, une étoile au front, elle s'appuie de la main droite sur l'ancre ; la main gauche levée tient une couronne.

Sur le socle est écrit : Η ΕΛΠΙΣ.

La Force. — Statue. — Plâtre. — H. 2ᵐ,50. — Par M. EUDE (LOUIS-ADOLPHE).

Demi-nue, les épaules couvertes de la peau du lion, la main droite appuyée sur la hanche, de la main gauche baissée elle tient la massue.

Sur le socle est écrit : Η ΡΩΜΗ.

La Sagesse. — Statue. — Plâtre. — H. 2ᵐ,50. — Par M. TALLET (FERDINAND).

Drapée, couverte de l'égide, elle tient le casque de la main gauche et le rameau d'olivier de la main droite baissée.

Sur le socle est écrit : Η ΣΟΦΙΑ.

La Volonté. — Statue. — Plâtre. — H. 2ᵐ,50. — Par M. JANSON (LOUIS-CHARLES).

Drapée, le sein gauche demi-nu, le bras droit nu, baissé par un geste impératif, elle appuie la main gauche sur la poitrine.

Sur le socle est écrit : Η ΒΟΥΛΗΣΙΣ.

La Prudence. — Statue. — Plâtre. — H. 2ᵐ,50. — Par FRISON (BARTHÉLEMY).

Drapée, de la main droite levée elle tient un miroir. Un serpent s'enroule autour de la main gauche pendante.

Sur le socle est écrit : Η ΦΡΟΝΗΣΙΣ.

La Tradition. — Statue. — Plâtre. — H. 2ᵐ,50. — Par M. CAMBOS (JULES).

Demi-nue, elle tient dans la main gauche une réduction de la Vénus de Milo ; la main droite baissée tient un compas et une règle graduée.

Sur le socle est écrit : Η ΔΙΑΔΟΧΗ.

La Science. — Statue. — Plâtre. — H. 2ᵐ,50. — Par M. MARCELLIN (JEAN-ESPRIT).

Drapée, la main droite relevée, de la main

rôle de *Gemma*, d'après le portrait lithographié d'Henry Emy.

Madame Rosati (Caroline) (1854-1859). — Médaillon. — Toile marouflée. — H. 1m,20. — L. 0m,80. — Par M. Boulanger (Gustave).

Elle est représentée en costume de ville, d'après le portrait lithographié de Pinçon.

Au-dessus de la voussure que nous venons de décrire, le plafond est orné de caissons entourés de guirlandes de grelots et de fleurs, et encadré par une seconde voussure représentant un ciel d'été, dans lequel des enfants ailés poursuivent des oiseaux et des papillons. Cette voussure est divisée en quatre parties.

Voussure. — Toile marouflée. — H. 4m. — L. côtés nord et sud 9m; côtés ouest et est 12m. — Par M. Boulanger (Gustave).

Côté ouest. — Première partie.

Dans un ciel bleu, deux éperviers, un Amour poursuivant des papillons.

Côté nord. — Deuxième partie.

Un Amour sur le dos d'une cigogne. Oiseaux de mer.

Côté est. — Troisième partie.

Un paon, un perroquet, un lophophore, une hirondelle, deux Amours poursuivant des papillons, une autre hirondelle, deux pigeons, un canard sauvage.

Côté sud. — Quatrième partie.

Deux Amours poursuivant des papillons; une hirondelle, deux kakatoës, une pie.

FOYER DU CHANT.

Le foyer du chant est entouré de panneaux qui, d'après le projet de l'architecte, devaient être ornés des portraits des plus illustres chanteurs et cantatrices de l'Opéra.

Ces portraits n'ont point encore été exécutés.

BIBLIOTHÈQUE.

Au-dessus de la porte de la salle de lecture, deux enfants, hauts de 1m,50, modelés en haut relief par M. Chabaud, sont assis, accoudés contre un médaillon ovale portant cette inscription : *Arrêté du 15 mai 1866. Organisation de la bibliothèque et des archives de l'Opéra.*

La Bibliothèque de l'Opéra possède actuellement, outre la riche collection de partitions et parties d'orchestre, environ 6,000 volumes et 50,000 estampes ayant rapport au théâtre, à la musique, à la danse, au costume, aux arts décoratifs, etc. Nous n'avons à signaler dans cette monographie que les recueils contenant des miniatures ou des dessins.

Ainsi restreintes, les collections spéciales de l'Opéra sont encore assez riches.

De tout temps, un dessinateur de talent a été attaché à l'Académie de musique. Jean Bérain, dessinateur ordinaire de la chambre du Roi, fut le premier [1].

Depuis l'an XII, on a conservé les dessins qui ont servi de modèles pour les costumes des opéras et des ballets. Cette série se compose de plus de deux mille dessins dus aux artistes suivants :

Berthélemy (Jean-Simon), de l'an VIII à 1808.

Ménageot (François-Guillaume), de 1809 à 1816.

Dublin, de 1817 à 1819.

Garneray (Auguste-Siméon), de 1820 à 1822.

Lecomte (Hippolyte), de 1823 à 1830.

M. Lormier (Paul), actuellement encore attaché à l'Opéra, a commencé à exécuter les dessins de costumes en 1832. Il a eu pour collaborateur, à partir de 1856 jusqu'en 1876, M. Albert (Alfred). Enfin, les dessins des derniers opéras représentés sont de M. Lacoste (Eugène).

Plusieurs autres artistes, en outre, par suite de leurs relations avec les auteurs ou avec les directeurs, ont enrichi de leurs dessins les collections de l'Opéra. Nous citerons entre autres Louis Boulanger, Léopold Robert, Eugène Lami, M. Lépaulle.

Avant l'organisation régulière des archives, qui ne date que de 1862, l'Opéra ne possédait aucun dessin de costumes du dix-septième et du dix-huitième siècle.

Plusieurs acquisitions ont permis de reconstituer une collection où sont déjà réunis les principaux types des costumes de théâtre, depuis les premières fêtes de Louis XIV jusqu'à Louis XVI. Il y a là plus de 800 dessins, parmi lesquels on en trouve de Bérain (Jean), de Gillot (Claude), de Boucher (François), de Lancret, de Boquet, etc.

En ce qui concerne les décors, c'est seulement en 1864 que l'on a commencé à conserver aux archives les maquettes exécutées par les artistes décorateurs. Ces maquettes, construites en carton découpé, dont plusieurs ont figuré à l'Exposition universelle de 1878,

[1] Un état des dépenses de l'argenterie pour 1685 nous fait connaître quel était le prix de ses dessins. Deux habits de Mortzique sont payés 55 livres. (Archives nationales, KK 203.)

sont l'œuvre de CAMBON, de THIERRY, de DESPLÉCHIN, de MM. RUBÉ, CHAPERON, LAVASTRE (Jean-Baptiste), LAVASTRE aîné, CHERET, DARAN.

De même que pour les costumes, des acquisitions ont rétabli en partie la série des anciennes décorations depuis Louis XIV. Il y a encore bien des lacunes, mais il est permis d'espérer qu'elles seront comblées. Les plus anciens dessins de décors conservés aux archives sont de VIGARANI et de Jean BÉRAIN. Pour le dix-neuvième siècle, les principaux croquis sont de DE GOTTI, CICÉRI, CAMBON, THIERRY, etc.

Les Archives possèdent une collection de plus de trois cents dessins d'architecture représentant des théâtres de Paris ou de l'étranger, des projets de salles de spectacle, etc.

Enfin, nous devons noter encore :

Une collection de 96 peintures sur vélin et sur papier, du seizième et du dix-septième siècle, représentant des costumes italiens et allemands.

Deux grandes gouaches données par M. Camille du Locle, représentant la salle de l'Opéra, rue Lepeletier, le jour de l'inauguration en 1821, et l'atelier des peintres décorateurs à la même époque.

Un portrait de grandeur naturelle du danseur Montjoie, par son fils MONTJOIE (salon de 1835, n° 1583), donné par l'auteur.

Un dessin de ROUSSEAUX, daté de 1864, représentant Meyerbeer sur son lit de mort.

Un médaillon en marbre de CHEVALIER (H.) représentant Rossini. Diamètre : 0m,60.

Un buste en bronze de QUESNEL, H. 0m,70, représentant le roi Louis-Philippe, signé QUESNEL, fdeur 1847, longtemps oublié dans un placard, a été retrouvé au moment de la démolition de la salle de la rue Lepeletier.

CHARLES NUITTER,
CONSERVATEUR DES ARCHIVES DE L'OPÉRA.

Paris, 28 novembre 1878.

TABLE

DES NOMS MENTIONNÉS DANS LA MONOGRAPHIE

Nota. — L'abréviation *arch.* signifie architecte; *éb.*, ébéniste; *gr.*, graveur; *p.*, peintre; *sc.*, sculpteur.

About (M. Edmond), 10.
Achille, 27.
Adam (Adolphe), compositeur, 8, 13.
Adam (Sébastien), le cadet, sc., 8.
Aglaé, 7.
Agriculture (l'), 32.
Aizelin (M. Eugène), sc., 12.
Albert (M. Alfred), dessinateur, 41.
Alceste, opéra, 17.
Alecto, 7.
Alexandre, 10.
Allasseur (M. Jean-Jules), sc., 16.
Amalthée (la chèvre), 27.
Amandini, arch., 4.
Amour (l'), 20, 26, 30, 34-35, 41.
Amphion, 27, 31.
Amphitrite, 19, 29, 34.
Anacréon, 8.
Août (le mois d'), 37.
Apollon, 4, 5, 7, 14, 19, 26, 27, 28, 30, 31.
Architecture (l'), 20, 32.
Archives de l'Opéra, 41-42.
Aréthuse, 34.
Armide, opéra, 17.
Art (l'), 15.
Arts (théâtre des), 6.
Assaut (l'), 28.
Auber, compositeur, 12, 13, 26.
Aurore (l'), 22, 34.
Auvray (M. Louis), 32.
Avril (le mois d'), 37.
Bach, compositeur, 12.
Bachaumont, 10.
Baco, 6.
Baron (A.), 10.
Barrias (M. Félix-Joseph), p., 30.
Barrias (M. Louis-Ernest), sc., 13, 23.
Barthélemy (M. Raymond), sc., 33.
Basse du Rempart (rue), 8.
Baude (M.), 10.
Baudry (M. Ambroise), arch., 26.
Baudry (M. Paul), p., 10, 25-29.
Beaugrand (mademoiselle Léontine), 38.
Beauté (la), 23.
Beethoven, compositeur, 8, 12, 13, 26, 32.
Bellini, compositeur, 13.
Benouville (M. Jean-Achille), p., 36.
Bérain (Jean), dessinateur, 41, 42.

Berger, 4.
Bergerat (M. Émile), 10.
Bergère (rue), 5.
Bergers (les), 28.
Berry (le duc de), 6.
Berthélemy (J.-S.), dessinateur, 41.
Berton, compositeur, 5, 15.
Besnier, 4.
Bibliothèque de l'Opéra, 41-42.
Bienaimé, arch., 6.
Bigottini (M^lle E.-J.-M. de la Wateline), 40.
Boïeldieu, compositeur, 13, 26.
Bonnart (R.-F.), gr., 39.
Bonet de Treiches, 6.
Boquet, p., 41.
Bordeaux (théâtre de), 6.
Botrel (M.), arch., 9.
Boucher (François), p., 41.
Boulanger (Louis), p., 41.
Boulanger (M. Gustave), p., 7, 8, 38-41.
Boullet (C.), machiniste, 10.
Bouret, 7.
Bourgeois (M. H.-M.), sc., 34.
Bourgeois (M. Louis-Maximilien), sc., 23.
Bougie (la), 29.
Bouteille (jeu de paume de la), 3.
Branchu (madame), 8.
Brongniart, arch., 6, 7.
Brunet-Montansier (la citoyenne), 6.
Bruyer (M. Léon), sc., 15, 24.
Buffault, 5.
Butin (M. U.-L.-A.), p., 37.
C... (M.), 10.
Cadet, sc., 15.
Caffieri, sc., 5.
Caillot, 5.
Calliope, 7, 26, 29, 34.
Calonne (M. de), 10.
Camargo (M^lle Anne Cuppi), 40.
Cambert, compositeur, 14.
Cambon, peintre décorateur, 41, 42.
Cambos (M. Jules), sc., 24.
Campra, compositeur, 14.
Cantate (la), 12.
Capucines (boulevard des), 9.
Cardaillac (M. de), 9.
Cariatides, 14, 29, 32.
Caristie, arch., 9.

7.

Caron, 27.
Carpeaux (Jean-Baptiste), sc., 10, 11-12.
Carpentier, arch., 7.
Carrier-Belleuse (M.-A. E.), sc., 18, 29.
Castil-Blaze, 3, 10.
Cavelier (M. Jules-Pierre), sc., 17.
Cécile (sainte), 28.
Cellerier, 6.
Céphale, 22.
Cerbère, 20, 27.
Cerrito (Mme Francesca, dite Fanny), 40-41.
Chabaud (M. Louis-Félix), sc., 12, 13, 16, 17, 19, 29, 32, 33, 38, 39, 41.
Chambard (M. Louis-Léopold), sc., 24.
Champeron (le sieur de), 3.
Chant (le), 12, 15.
Chaperon (M.), peintre décorateur, 35, 42.
Chapu (M. Henri-Michel-Antoine), sc., 12.
Charavay (M. Gabriel), 10.
Chardigny (M. Pierre-Joseph), sc., 32.
Charpente (la), 22.
Charpentier, arch., 7.
Chasse (la), 35.
Chaussée-d'Antin (rue de la), 9.
Cheret (M.), peintre décorateur, 42.
Cherubini, compositeur, 8, 14.
Chevallier (M. H.), sc., 20, 42.
Choiselat (M.), sc., 19.
Choiseul (le duc de), 7.
Choiseul (hôtel), 7-8.
Chomat, 4.
Choron, 6.
Christofle (MM.), 29.
Cicéri (Pierre-Luc-Charles), peintre décorateur, 42.
Cimarosa, compositeur, 12.
Clairin (M. G.-J.-V.), p., 31, 36-37.
Clément, arch., 7.
Clio, 7, 23, 28-29, 34.
Clotilde (Mlle C.-A. Mafleurais), 40.
Clytie, 34.
Collin (M. Florent-Jacques), artiste tapissier, 36.
Colonna de Castiglione (Mme la duchesse), sc., 17.
Comédie (la), 15, 16, 18, 26.
— italienne (la), 6.
Commerce (le), 32.
Conservatoire (salle du), 5.
Constant (Clément), arch., 10.
Constant-Dufeux, arch., 9.
Convention (salle de la), 5.
Corboz, modeleur, 19, 35.
Cordier (M. Charles), sc., 29.
Corybantes (. s), 27.
Court Orry (cul-de-sac), 4.
Courtin, 6.
Cousin (M. Jules), 10.
Couverture (la), 21.

Coypel (Noel), p., 4.
Crauk (M. G.-A.-D.), sc., 32.
Crepinet (M.), arch., 9.
Cugnot (M. Louis-Léon), sc., 22.
Curzon (M. Paul-Alfred de), p., 21-22.
Cybèle, 30.
Daly (M. César), arch., 10.
Danse (la), 11-12, 15.
— amoureuse (la), 39.
— bachique (la), 39.
— champêtre (la), 38.
— guerrière (la), 38.
Dantan (Jean-Pierre), sc., 32.
Daphné, 34.
Daran (M.), peintre décorateur, 42.
Darvant (M. Alfred), sc., 31.
Dauvergne, 5, 6.
David (le roi), 28.
David, arch., 6.
Debret (J.), arch., 6, 7, 10.
Debut (M. Didier), sc., 24.
Décembre (le mois de), 38.
Déesses (les) de l'antiquité, 29.
Delannoy (F.-F.), arch., 6, 10.
Delaplanche (M. Eugène), sc., 22-23.
Delatour (M.), fondeur, 35.
Delaunay (M. Jules-Élie), p., 30-31.
Denéchaux (M. Séraphin), sc., 15, 32.
Despléchin, peintre décorateur, 41-42.
Destouches, 4.
Deumier, serrurier, 5.
Deveria (Achille), p., 40.
Devismes, 6.
Devismes du Valgay, 5.
Diane, 21, 30, 33.
Diebolt (M. Georges), sc., 32.
Dignité (la), 24.
Donizetti, compositeur, 8, 15.
Donnet, arch., 10.
Drame (le), 12, 15.
— lyrique (le), 11, 12.
Drouot (rue), 8.
Duban (Jacques-Félix), arch., 9.
Dublin, dessinateur, 41.
Dubois (M. Paul), sc., 12.
Dubois-Davesnes (Mlle Fanny-Marguerite), sc., 32.
Dubray (M. Vital-Gabriel), sc., 22.
Duc (M.) arch., 9.
Duchesne, 4, 10.
Duchoiseul (M.), sc., 32.
Duez (M. Ernest-Ange), p., 38.
Du Locle (M. Camille), 42.
Dumont, 4.
Duplantys, 8.
Duponchel, 8.
Duport (Jean-Louis), musicien, 32.
Durameau, p., 5.
Durante, compositeur, 15.

Duret (Francisque), sc., 17.
Durey de Noinville, 10.
Durry (M. Camille), artiste tapissier, 36.
Duvernay (M^{lle}), 40.
Egypte (l'), 21.
Élégance (l'), 24.
Elssler (M^{lle} Fanny), 40.
Emy (Henry), lithographe, 41.
Endymion, 21.
Enfants, 18, 23, 31, 32, 33, 34, 34-35, 39.
Épopée (l'), 33.
Epouvante (l'), 26.
Erato, 7, 26, 28, 34.
Escalier (M. Nicolas), p., 37-38.
Eschyle, 33.
Espérance (l'), 24.
Esprit (l'), 26.
Etex (M. A.), sc., 8.
Étienne, 8.
Étoile du matin (l'), 16.
— du soir (l'), 16.
Eude (M. Louis-Adolphe), sc., 24.
Euphrosyne, 7.
Eurydice, 22, 27, 30, 30-31.
Euterpe, 7, 26, 29 ,34.
Evrard (M.), sc., 12, 13.
Fable (la), 33.
Facchina (M.), mosaïste, 22, 31.
Falguière (M. J.-A.-J.), sc., 12.
Fantaisie (la), 24.
Favart (salle), 6-7.
Féerie (la), 33.
Férrier (le mois de), 36-37.
Figures décoratives, 18.
Fiocre (M^{lle} Eugénie), 38.
Flament (M. Denis-Edouard), artiste tapissier, 35.
Flore, 34.
Foi (la), 24.
Folie (la), 33, 34.
Fontaine (P.-F.-L.), arch., 5.
Force (la), 24.
France (la), 21.
Franceschi (M. Jules), sc., 23.
Francine, compositeur, 4.
Francoeur, compositeur, 4, 5.
Francoeur neveu, 6.
Francs-Bourgeois-Saint-Michel (rue des), 3.
Frison (M. Barthélemy), sc., 24.
Fruits (les), 35.
Fumisterie (la), 20.
Fureur (la), 26.
Galatée, 34.
Gardel, chorégraphe, 39.
Gardel (M^{me} M.-E.-A. Houbert), 40.
Garnaud (M.), arch., 9.
Garneray (A.-S.), p., 41.
Garnier (M. Charles), arch., 6, 9, 1 i, 22, 26, 32.

Gauthier (M. Charles), sc., 24.
Gautier (Théophile), 10, 32.
Gaz (le), 22, 29.
Gemma, 41.
Gilbert, arch., 9.
Gillot (Claude), p., 41.
Ginain (M.), arch., 9.
Girard (M. Noël-Jules), sc., 15.
Giselle, ballet, 40.
Gisors (H.-A.-Guy de), arch., 9.
Glaces (les), 36.
Gloire (la), 25.
Gluck, compositeur, 8, 17, 26.
Gossec, compositeur, 5.
Gotti, peintre décorateur, 42.
Grâce (la), 23.
Grâces (les), 26, 31.
Grèce (la), 21.
Greliche (M. A.), artiste tapissier, 35.
Grétry, compositeur, 15.
Grevedon (P.-L., dit Henri), lithographe, 40.
Grisi (M^{lle} Carlotta), 40.
Gruer, 4.
Gruyère (M. Théodore-Charles), sc., 13.
Guénegaud (rue), 3.
Guerchy, arch., 8.
Guichard, arch., 3.
Guillaume (M. Eugène), sc., 11.
Guillaume Tell, opéra, 9, 11.
Guimard (M^{lle} M.-M.), 40.
Guitton (M. G.-V.-E.-G.), sc., 21.
Gumery (Charles-Alphonse), sc., 12, 13, 31-32.
Guyenet, 4.
Gypsy (la), ballet, 40.
Habeneck, musicien, 8, 32.
Haendel, compositeur, 17.
Halanzier (M.), 8.
Halévy, compositeur, 8, 12, 13.
Harmonie (l'), 11, 13, 25, 30, 31.
Harpignies (M. Henri), 36.
Haydn, compositeur, 12, 26.
Hébé, 34.
Heinel (M^{lle}), 40.
Hérold, compositeur, 15, 26.
Hercule, 26.
Hérode, 28.
Hérodiade, 28.
Hervé, arch., 8.
Hésiode, 27.
Heures (les), 34.
Heurtier, arch., 6.
Hiolle (M. Ernest-Eugène), sc., 33.
Hippocrène (l'), 26, 34.
Histoire (l'), 33.
Hittorff, arch., 7, 9.
Homère, 8, 26.
Houdon, sc., 8.
Huguenots (les), opér., 9.

Huile (l'), 29.
Hupé (M. Antoine-Ernest), artiste tapissier, 36.
Hurpin (M.), sc., 17.
Idylle (l'), 12.
Imagination (l'), 23.
Indépendance (l'), 24.
Industrie (l'), 32.
Instruments à cordes (les), 31.
— *à vent* (les), 31.
— *de percussion* (les), 31.
Iris, 34.
Iselin (M. Henri-Frédéric), sc., 24.
Italie (l'), 21.
Itasse (M. Adolphe), sc., 14.
Ixion, 27.
Jacquemart (M. H.-A.), sc., 14.
Jansen, 6.
Janson (M. Louis-Charles), sc., 24.
Janvier (le mois de), 36.
Jason, 26.
Jean-Baptiste (saint), 28.
Joliveau, 5.
Jomelli, compositeur, 15.
Jonathas, 28.
Jouffroy (M. François), sc., 11.
Juillet (le mois de), 37.
Juin (le mois de), 37.
Juive (la), opéra, 9.
Julia (Mlle), 40.
Junon, 19, 27.
Jupiter, 27.
Kaufman (J.-A.), arch., 10.
Klagmann, sc., 13.
Kneth (M.), sc., 17.
La Borde (de), 7.
Lacarrière (M.), fondeur, 35.
La Chabaussière, 6.
Lacoste (M. Eugène), dessinateur, 41.
Laffemas (M. de), 3.
La Fontaine (J. de), 8.
La Fontaine (Mlle de), 39.
Laïs, chanteur, 8.
Lami (M. Eugène), p., 41.
Lancret (Nicolas), p., 40, 41.
Lasalle (M. Albert de), 10.
Laval de Saint-Pont, 4.
Lavastre (M.) peintre décorateur, 42.
Lavastre (M. Jean-Baptiste), peintre décorateur, 42.
Lebas (Louis-Hippolyte), arch., 9.
Leboeuf, 4.
Le Brun (Charles), p., 4.
Lecointe (J.-F.-J.), arch., 7.
Lecomte, 4.
Lecomte (Hippolyte), p., 41.
Lecoq (M. Gustave), fondeur, 31.
Lefuel (M.), arch., 9.
Lemaire, p. et arch., 4.
Lemaire (Jean), dit Legros Lemaire, p., 4.

Lemercier (Jacques), arch., 3, 4.
Lenepveu (M. Jules-Eugène), p., 7, 34.
Lenormand, 9.
Lenoir (Nicolas), arch., 5.
Lépaulle (M.), p., 41.
Lepelletier (rue), 7, 9, 32.
Lepelletier (salle de la rue), 6, 46.
Le Père (M. Alfred-Édouard), sc., 32.
Lequesne (M. Louis-Eugène), sc., 13.
Lesueur, compositeur, 8, 15, 32.
Lesueur (J.), arch., 9.
Levasseur, 4.
Levau (Louis), arch., 4.
Lewis, lithographe, 40.
Loi (rue de la), 6.
Loison (M. Pierre), sc., 23.
Lormier (M. Paul), dessinateur, 41.
Louis XIV, 3, 4, 41, 42.
Louis XV, 4.
Louis XVI, 41.
Louis-Philippe, 42.
Louis (J.-Victor), arch., 6, 7, 32.
Louvois (place), 6, 7.
Louvois (salle), 7.
Lubbert, compositeur, 8.
Lulli (Baptiste), compositeur, 3, 4, 5, 6, 8, 16-17, 26.
Lumière électrique (la), 29.
Luxembourg (palais du), 3.
Machines (salle des), 45.
Maçonnerie (la), 23.
Mai (le mois de), 37.
Maillet (M. Jacques-Léonard), sc., 13.
Maloisel (M. E.), artiste tapissier, 36.
Maniglier (M. H.-C.), 15.
Marbrerie (la), 21.
Marcellin (M. Jean-Esprit), sc., 24.
Marcello. Voyez : Colonna de Castiglione.
Marie (M. E.), artiste tapissier, 35.
Marie-Thérèse d'Autriche, reine de France, 4.
Mars, 30.
Mars (le mois de), 37.
Marsyas, 27-28.
Mathurins (les religieux), 8.
Matthieu-Meusnier (M. Rolland), sc., 20-21.
Mazade, 6.
Mazarine (rue), 3.
Mazerolle (M. Alexis-Joseph), 35-36.
Mazilier, chorégraphe, 39.
Mécanique (la), 21.
Mégère, 7.
Mehul, compositeur, 8, 14, 26.
Mélodie (la), 23, 31.
Melpomène, 7, 26, 28, 34.
Ménades (les), 27.
Ménageot (F.-G.), p., 41.
Menuiserie (la), 22.
Menus-Plaisirs (théâtre des), 5.
Mérante (mademoiselle Annette), 38.

MERCIÉ (M. Michel-Louis-Victor), sc., 33.
MERCURE, 17, 19, 22, 26, 27, 29, 30, 31.
Messie (le), oratorio, 17.
MEYERBEER, compositeur, 8, 12, 13, 25, 32, 42.
MICHOL, 28.
MILLET (M. Aimé), sc., 14.
MINERVE, 4, 15, 16, 19, 27.
Mirame, 4.
Modération (la), 24.
Modestie (la), 25.
MOLIÈRE (J.-B. Poquelin DE), 3, 8.
MONNAIS (M. Édouard), 8.
MONSIGNY, compositeur, 15.
MONTAUBRY (mademoiselle Blanche), 38.
MONTESSU (madame Pauline), 40.
MONTEVERDE, compositeur, 15.
MONTJOIE, danseur, 42.
MONTJOIE (M.), p., 42.
MOREAU, arch., 5.
MOREAU (M. Mathurin), sc., 14.
MOREL-LEMOYNE, 6.
Mosaïque (la), 20-21.
MOZART, compositeur, 12, 13, 26.
Muette de Portici (la), opéra, 9.
MURGEY (M.), sc., 32.
Musée de Tours, 39.
Muses (les), 34, 35.
MUSIQUE (la) personnifiée, 25.
Musique (la), 14, 15, 25, 31, 32.
— *amoureuse* (la), 30.
— *champêtre* (la), 30.
— *dramatique* (la), 30.
— *instrumentale* (la), 11.
Nation (théâtre de la), 8.
Nautique (théâtre), 8.
Navigation (la), 26.
NEPTUNE, 19.
NESLE (DE), 6.
Neuve-des-Mathurins (rue), 9.
NICOLO, compositeur, 14.
NIEDERMEYER, compositeur, 32.
NOBLET (mademoiselle), 40.
Novembre (le mois de), 38.
NOVERRE, chorégraphe, 10, 39.
NUITTER (M. Charles), 10, 42.
Octobre (le mois d'), 38.
OLIVA (M. Alexandre-Joseph), sc., 24.
Opéra-Comique (théâtre de l'), 8.
ORGIAZZI, arch., 10.
ORLÉANS (le duc d'), frère de Louis XIV, 3.
ORPHÉE, 19-20, 22, 26, 27, 30, 30-31.
Osmond (hôtel d'), 8.
OTTIN (M. Auguste-Louis-Marie), sc., 15.
PAER, compositeur, 14.
PAÏSIELLO, compositeur, 14.
Palais-Royal (le), 3, 4, 5.
Palais-Royal (salle du), 3-4.
PALLAS. Voyez : MINERVE.
PANDORE, 34.

PARFAIT (les frères), 4, 10.
PARIS, 27.
PARIS (la ville de) personnifiée, 20.
Parnasse (le), 26, 31.
PARNY, 6.
Passion (la), 24.
Pâtisserie (la), 36.
PATTE, 10.
Pavage (le), 22.
Pêche (la), 35-36.
PÉGASE, 13, 20, 25.
Peinture (la), 26, 32.
— *en bâtiments* (la), 20.
Pensée (la), 23.
PERCIER (Charles), arch., 5.
PERGOLÈSE, compositeur, 12.
PERRAUD (Jean-Joseph), sc., 12.
PERREAU, gr., 40.
PERRIN (Pierre), 3.
PERRIN (M. Émile), 8.
PERSUIS, 6.
PETIT (M. Jean), sc., 13, 32.
PEYRE (Antoine-Marie), arch., 6, 7.
PHILIDOR, compositeur, 8, 14.
PHILIPPI (J. DE), 10.
Philosophie (la), 24.
PICARD, 6.
PICCINNI, compositeur, 14.
PIGANIOL DE LA FORCE, 10.
PILLET (Léon), 8.
PILS (I.-A.-A.), p., 19-20.
PINÇON, lithographe, 41.
PINDARE, 27.
Pitié (la), 26.
PLATON, 26.
PLUTON, 27.
Poésie (la), 13, 14, 25, 26.
Poètes (les), 26-27.
POINSOT (M.), p., 35.
POLLET (Joseph-Michel-Ange), sc., 15.
POLYCLÈTE, sc., 27.
POLYGNOTE, p., 26.
POLYMNIE, 7, 26, 34.
POMONE, 34.
PORCHERONS (les), 9.
PRÉVOT (mademoiselle Françoise), 39.
Printemps (le), 31.
Prudence (la), 24.
PSYCHÉ, 22, 34.
Pythonisse (la), 17.
QUESNEL, fondeur, 42.
QUESTEL, arch., 9.
QUINAULT, 5, 8, 12, 13.
RACINE, 8.
RAMEAU, compositeur, 5, 8, 10, 26.
RAOUX (Jean), p., 39.
RAYMOND (Jean-Arnaud, ou Arnould), arch., 6.
REBEL, compositeur, 4, 5.
Renaissance (théâtre de la), 8.

Renommées, 33.
République et des Arts (théâtre de la), 6.
RICHELIEU (le cardinal DE), 3.
Richelieu (rue), 32.
ROBERT (Léopold), p., 41.
ROBERT (M. Élias), sc., 14.
ROHAULT, arch., 7.
Roland, opéra, 17.
ROQUEPLAN (Nestor), 8.
ROZATI (madame Caroline), 41.
ROSSINI, compositeur, 8, 12, 13, 26, 32, 42.
ROUILLARD (M. P.-L.), sc., 14.
ROUSSEAU (J.-J.), 8, 14.
ROUSSEAUX (M.), dessinateur, 42.
ROYER, 4.
ROYER (Alphonse), 8, 10.
RUBÉ (M.), peintre décorateur, 35, 42.
SACCHINI, compositeur, 8, 15.
Sagesse (la), 24.
Saint-Honoré (rue), 5.
Saint-Martin (salle), 5-6.
SAINT-LÉON, chorégraphe, 39.
SAINT-VIDAL (M. Francis DE), sc., 32.
SALELLES (M. DE), 10.
SALLÉ (mademoiselle), 39-40.
SALMSON (M. Jean-Jules), sc., 17.
SALOMÉ, 28.
Salon de 1835, 42.
SALVIATI (M.), mosaïste, 21-22, 31.
SANDRIÉ (François-Jérôme), charpentier, 8, 9.
Sandrié (passage), 8, 9.
SANSON (M. Justin-Chrysostôme), sc., 33.
SANZEL (M. Félix), sc., 24.
SAUL, 28.
SCHOENEWERK (M. Alexandre), sc., 16.
Science (la), 15, 24-25.
SCRIBE (Eugène), 12, 13, 32.
Sculpture (la), 20, 32.
Seine (rue de), 3.
Septembre (le mois de), 37-38.
Serrurerie (la), 23.
SERVANDONI (Jean-Nicolas), arch., 4.
Sèvres (manufacture de), 32.
SOBRE (M.), sc., 16.
SOITOUX (M. Jean-François), sc., 23.
Soleil (le), 34.
SOLEIROL, 39.
SOLLIER (M. Émile), sc., 21.
SOPHOCLE, 33.
SOUFFLOT (Jacques-Germain), arch., 4-5.
Source (la), ballet, 9.
SOURDÉAC (le marquis DE), 3.
SPONTINI, compositeur, 8, 12, 13.
SUBLIGNY (mademoiselle), 39.
TAGLIONI (madame Marie), 40.
TALUET (M. Ferdinand), sc., 24.

Tapisserie (la), 22.
TERPSICHORE, 7, 26, 29, 34.
Terrasse (la), 23.
THALIE, 7, 26, 29, 34.
Thé (le), 36.
Théâtre-Français, 6.
— *italien*, 7, 8.
— *lyrique*, 8.
Thésée, opéra, 17.
THÉTIS, 34.
THIERRY, peintre décorateur, 41, 42.
THIRION (M. E.-R.), p., 37.
THOMAS (M. Félix), p., 36.
THOMAS (M. Jules), sc., 18, 23.
THIBET, 4.
TISIPHONE, 7.
TOURNOIS (M. Joseph), sc., 24.
Tours (Musée de), 39.
Tradition (la), 24.
Tragédie (la), 16, 18, 25.
TRAVAUX (Pierre), sc., 15.
TRAVENOL, 10.
TRÉFONTAINE (DE), 4.
TRIAL, 5.
TRUPHÈME (M. François), sc., 16.
Tuileries (palais des), 4, 5.
URANIE, 7, 26, 29, 31, 34.
Valois (rue de), 3.
Variétés amusantes (théâtre des), 6.
VARNIER (M. Henri), sc., 24.
VASSÉ, sc., 5.
VATRINELLE (M. Ursin-Jules), sc., 12.
Vaugirard (rue de), 3.
Ventadour (salle), 8.
VÉNUS, 19, 24, 27, 30, 33, 35.
VERDI (M.), compositeur, 15.
VÉRON (le docteur Louis), 8.
VESTRIS (madame M.-Th.-F.), 40.
Vicence (basilique de), 7.
VIGARANI, arch., 3, 4, 42.
VIGNERON (Pierre-Roch), lithographe, 40.
VILAIN (M. Victor), sc., 25.
VILLEMINOT (M. Louis), sc., 13.
Vin (le), 35.
VIOTTI, 6.
VIRGILE, 30.
VISCONTI (L.-T.-J.), arch., 7.
Volonté (la), 24.
VOLTAIRE, 8.
VULCAIN, 19.
WAILLY (DE), arch., 6.
WALEWSKI (le comte), 9.
WALTER (M. Jos.-Ad.-Al.), sc., 15, 34.
WEBER, compositeur, 14.
X. V. Z., 10.
Zodiaque (le), 30.

www.ingramcontent.com/pod-product-compliance
Lightning Source LLC
Chambersburg PA
CBHW071434220526
45469CB00004B/1537